KB106429

배달음이 애롱, 애서

깨달음의 예술, 서예

발행일	2023년 2월 15일

지은이	임성부		
펴낸이	손형국		
펴낸곳	(주)북랩		
편집인	선일영	편집	정두철, 배진용, 김현아, 김가람, 윤용민, 김부경
디자인	이현수, 김민하, 김영주, 안유경	제작	박기성, 황동현, 구성우, 권태련
마케팅	김회란, 박진관		
출판등록	2004. 12. 1(제2012-000051호)		
주소	서울특별시 금천구 가산디지털 1로 168, 우림라이온스밸리 B동 B113~114호., C동 B101호		
홈페이지	www.book.co.kr		
전화번호	(02)2026-5777	팩스	(02)3159-9637

ISBN	979-11-6836-734-0 03640 (종이책)	979-11-6836-735-7 05640 (전자책)

(주)북랩 성공출판의 파트너

북랩 홈페이지와 패밀리 사이트에서 다양한 출판 솔루션을 만나 보세요!

홈페이지 book.co.kr • **블로그** blog.naver.com/essaybook • **출판문의** book@book.co.kr

작가 연락처 문의 ▸ ask.book.co.kr

작가 연락처는 개인정보이므로 북랩에서 알려드릴 수 없습니다.

인공지능의 도전을 극복할 수 있는 서예·캘리그라피 길라잡이

깨달음의 예술,
서예

임성부 저
장지훈 감수

붓끝에 인간과 우주를 담는
정신문화예술의 결정체

북랩

추천사

　학문과 예술은 실천과 공유에서 그 진가가 드러난다. 이 책은 한평생 교육과 서예를 화두로 살아온 필자의 서예 실천과 그 공유를 위한 공간이다. 시종일관 서예에 대한 따뜻한 애정을 바탕으로 일궈낸 명쾌한 서예 이론서로서 서예사, 실기와 창작, 캘리그라피 등에 이르기까지 어려운 내용조차 쉽고 참신하게 다루고 있다. 그래서 읽는 내내 마치 설원의 한지 위에서 펼쳐지는 서예 오케스트라 연주를 감상하는 듯하였다. 이 책이 여러 서예 선생님을 길러내고, 나아가 한국서예의 미래를 열어가는 디딤돌 역할을 하기를 바란다.

<div align="right">

– 동방대학원대학교 도정 권상호 교수

</div>

　서예의 저변확대와 대중화를 위해 서예 교육의 문제점을 예리하게 분석하고, 한국서예가 나아가야 할 방향을 명쾌하게 제시한 나침반과 같다. 정확한 현실 인식으로 시대정신을 담아낸 필자의 혜안이 돋보인다.

<div align="right">– 한국서예신문 회장 금제 김종태</div>

　교단에서의 경험을 살려 그 어렵기만 한 서예 이론과 전문 용어들을 누구나 쉽게 이해할 수 있도록 설명함으로써 서예에 대한 패러다임을 완전히 바꿔 버린 획기적인 책이다. 또한 3,500년의 방대한 서예 역사를 이론과 실제를 병행하여 함축적으로 정리한 서예의 바이블과 같은 책이다.

<div align="right">– 한국서예박물관장 근당 양택동</div>

　현대는 소통과 감성의 시대. 필자의 한글·한자·그림·사진 등 다양한 문자와 뉴미디어를 활용한 새로운 시도는 캘리그라피의 사회공헌적 역할과 나아가야 할 방향을 명확하게 제시하고 있다.

<div align="right">– 국제공익문화예술연대 이사장 청곡 최성수</div>

<div align="right">추천사</div>

서문

　그저 묵향이 좋아 서예를 시작했습니다. 일필휘지로 고사성어를 써서 지인들께 주고도 싶었습니다. 가문의 영광(?)인 초대작가의 꿈도 꾸었습니다. 그러나 그 길은 너무도 멀고 험했습니다. 심산처럼 오리무중이었습니다. 제가 쓰고 있는 글씨가 바른지 그른지, 어떤 글씨가 좋고 나쁜지조차 분별할 수 없었습니다.

　어떻게 공부해야 할지 참으로 막막했습니다. 방향조차도 가늠할 수 없었습니다. 이곳저곳을 찾아 헤맸지만 그럴수록 점점 미궁 속으로 빠졌습니다. 늘 시행착오의 연속이었습니다. 그러던 어느 날 문득 '자운(自運, 다른 서풍에 구애받지 않고 자기 풍으로 쓰는 것)'이라는 두 글자를 발견했습니다. 정신이 확 들었습니다. 마치 한 줄기 빛과 같았습니다. 서예의 본가에서도 저 같은 사람이 있다는 사실에 망설임 없이 도전하고 싶은 욕구가 솟구쳤습니다.

가끔 전시회에 가보면 무슨 글자인지 도무지 알 수 없는 글씨가 참 많습니다. 특히 전서나 행·초서를 흘려 쓴 작품들은 더더욱 그렇습니다. 아이러니하게도 서예를 '고지식하고 케케묵은 사람들이나 하는 취미생활'로 인식하게 하는 홍보 마당 같았습니다. 이제 서예를 배우려는 사람도, 공부하려는 학생들도 거의 없습니다. 자라나는 세대들에게 흥미나 호기심을 유발하지 못한다면 앞으로 서예 기피 및 세대 간 단절 현상은 더욱 가속화될지 모릅니다. 서예의 본질을 왜곡하지 않으면서 붓만 있으면 언제 어디서든지 쓰고 즐길 수 있는 소통과 공감의 서예를 했으면 참 좋겠습니다.

　저는 전문 서예가가 아닙니다. 서예 관련 지식과 식견도 턱없이 부족합니다. 다만 한국서예신문에 「서예, 어떻게 공부할 것인가?」를 주제로 연재한 칼럼을 정리한 것들과, 평소에 글씨를 배우고 익히며 힘들고 어려웠던 점, 학생·학부모·선생님을 직접 지도하면서 겪었던 소회와 그 과정에서 깨달은 것을 공유하고 싶은 간절함이 무지(無知)를 불렀습니다.

　하여 시대정신에 따른 '법고창신(法古創新)'의 재해석, 중국 서예의 맥과 시대별 특징, 서법 이론에 근거한 학습 방향, 인공지능을 극복할 수

있는 콘텐츠 개발, 캘리그라피의 실제 및 작품 창작에 이르기까지 서예 명가들의 훌륭한 묵적과 필자가 직접 쓴 글씨를 예로 들며 3,500년의 서예 역사를 한눈에 가장 쉽고 빠르게 이해할 수 있도록 일목요연하게 함축적으로 정리하였습니다. "서법에 들기도 어렵지만 나오기는 더더욱 어렵다."라고 했습니다. 서예의 길은 심연과 같습니다. 공자가 '유어예(遊於藝)!'라고 했던가요. 온 국민이 붓으로 하나 되는 그날을 그리며…:

이 책이 나오기까지 자문과 감수를 해 주신 경기대학교 서예학과 청사 장지훈 교수님께 한없는 감사를 드립니다. 도판 제작 및 자료고증에 도움을 주신 경기대학교 글로벌파인아트학과 박사과정 손한빈 선생과 찬술 소혜경 선생님, 그리고 지난 10여 년을 동고동락해 온 한국서예·캘리그라피교원협회 회원님들께도 고마움을 전합니다.

아울러 그간 많은 가르침과 깨우침을 주신 한국서예신문 금제 김종태 회장님, 한국서예박물관 근당 양택동 관장님, 선비서예가 도정 권상호 교수님, 국제공익문화예술연대 청곡 최성수 이사장님께도 진심으로 감사를 드립니다. 마지막으로 지난 30년 동안 한결같이 저의 든든한 버팀목이 되어주신 교수신문 발행인 이영수 교수님께 한없는 존

경과 감사의 마음을 전하고 싶습니다. 모쪼록 빈약한 이 졸고가 학교 서예 교육 활성화와 서예 저변확대는 물론 서예에 대한 인식을 새롭게 하는 계기가 되었으면 합니다.

2023년 2월

일몽헌(日夢軒)에서

운암 임성부 돈수

● 일러두기

1. 이 책은 학술서적이 아닙니다. 서예인은 물론 교수자와 학습자 모두가 서예와 캘리그라피를 쉽게 이해할 수 있도록 학습 방향을 제시한 안내서입니다.
2. 서법 이론 및 인용구는 주로 2차 도서를 활용하였습니다.
3. 학습 방향은 서론과 서법에 근거해 필자의 경험과 생각을 토대로 제시하였습니다.
4. 이 책에 실린 각종 사진과 자료는 객관적 사실에 근거하였습니다.

청사 장지훈, 〈사랑〉, 31*35

차례

하나.

서예, 어떻게 공부할 것인가? 23

둘.
중국 서예의 맥 35

셋.

이것이 서예다 83

넷.

작품 창작의 실제 159

다섯.

캘리그라피에 도전하라 175

여섯.

깨달음의 예술, 서예 191

중국 서예 명가 연표

후한 25-220	종요 151-230		위관 220-221		장지 ?	
동진 **317-420**	서성 왕희지 307-365			왕헌지 348-388		
수 **581-619**	지영 ?					
당 **618-907**	구양순 557-641	우세남 558-638	저수량 596-658	손과정 648-703	이옹 678-744	안진경 709-785
	장욱 675-750	회소 725-785	유공권 778-865			
북송 **960-1127**	구양수 1007-1072	소식 1036-1101	황정견 1045-1105	미불 1052-1107	휘종 1082-1135	

남송 1127-1279	미우인 1074-1153		주희 1130-1200		장즉지 1186-1263	
원 1271-1368	조맹부 1254-1322		선우추 1256-1302		강리기기 1295-1345	

명 1368-1644	송극 1327- 1387	축윤명 1460- 1526	문징명 1470- 1559	동기창 1555- 1636	왕탁 1592- 1652	팔대산인 1626- 1705

청 1616-1912	정섭 1693-1756	유용 1719-1804	등석여 1743-1805	완원 1764-1849	하소기 1799-1873

근대 1840-1919	조지겸 1829-1884	오창석 1844-1927	강유위 1858-1927	제백석 1863-1957

※ 위의 역대 서예 인물은 개인의 관점에 따라 달라질 수 있음

중국 서예 명가 연표

우리나라 서예 명가 연표

통일신라	김생 711-791	영업 8-9세기	최치원 857-?	최인연 868-944
고려시대	탄연 1070-1159	문공유 ?-1159	이제현 1287-1367	이암 1297-1364
조선전기	강희안 1417-1464	신숙주 1417-1475	안평대군 이용 1418-1453	성삼문 1418-1456
조선중기	김구 1488-1534	이황 1501-1570	황기로 1521-1575	한호 1543-1605
조선후기	이서 1662-1723	윤순 1680-1741	이광사 1705-1777	이삼만 1770-1847
조선말기	김정희 1786-1856	이상적 1804-1865	이하응 1820-1898	오경석 1831-1879

※ 위의 역대 서예 인물은 개인의 관점에 따라 달라질 수 있음

서예 공부에 대하여

● **서예 학습 단계**

붓(종류·특성) → 문방사우 → 집필법 → 용필법(운필) → 부수 → 임모
→ 결구법(완법) → 장법(묵법) → 신법(身法) → 창작 및 감상(자전)

※ 붓을 다룰 수 있는 능력을 고려한 것으로, 개인의 성향에 따라 달라질 수 있음

● **서체별 학습 과정**

한글: 판본체 → 궁체 → 흘림체 → 캘리그라피 → 작품 창작
한자: 판본체 → 해서 → 행서 → 예서 → 전서 및 초서 / 작품 창작
캘리그라피: 판본체 → 궁체 → 다양한 한글 필사체 → 작품 구상 →
디자인 → 작품 창작

※ 운필의 특성을 고려한 것으로, 개인의 취향에 따라 달라질 수 있음

하나.

서예,
어떻게 공부할 것인가?

1. 정신문화예술의 상징, 서예

예로부터 서예는 정신문화의 정수요 선비정신의 표상으로 심신을 수양하는 격조 높은 예술로서 각광을 받았습니다. 또한 우주의 질서와 인간의 내면세계가 신묘하게 어우러진 문명사적·철학적 기반 위에서 발달해 온 융합학문으로서 인문학의 결정체라 할 수 있습니다.

100세 시대를 맞아 정신문화의 원류인 서예는 혼자서도 즐길 수 있으면서 가장 품격 높은 취미활동으로, 내면과의 소통을 통해 자신을 성찰하고 잃어버린 정체성을 되찾을 수 있는 삶의 원천이기도 합니다. 또한 인공지능의 도전을 극복할 수 있는 문화예술콘텐츠로서 지적 호기심을 자극하는 고도의 창작활동으로, 한정된 공간에서의 절제된 감정표현은 심미안의 극치라 할 수 있습니다.

서예는 붓의 탄력을 이용하여 문자를 예술로 승화시키는 정신문화유산의 보루로서 붓끝에 작가의 감정과 사상, 내면세계까지 오롯이 담아내야 하는 사유의 예술이며 치유의 예술입니다. 서예는 시대를 초월하여 한국인의 사상적 원류이자 정신문화의 근간으로 우리 가슴속에 영원히 살아 숨 쉴 것입니다.

임성부, 〈묵향〉, 2022, 한지, 35*18

1. 정신문화예술의 상징, 서예

2. 법고창신의 양면성

청나라를 대표하는 서예가 4인방이 있습니다. 그중 한 사람인 과선주가 옹방강에게 물었습니다. "저희 스승 유용의 글씨를 어찌 생각하십니까?"라고 하자 옹방강은 "개성은 있는데 서법에 문제가 있네."라고 대답했습니다. 이번에는 그의 스승 유용을 찾아가 옹방강의 글씨에 대해 여쭙자 "서법은 좋은데 아직 개성이 부족한 것 같네. 자네는 어찌 생각하는가?"라고 되물었습니다. 이처럼 '법고창신(法古創新)'은 검의 양날같이 관점에 따라 상반된 해석과 평가가 나올 수 있습니다.

로봇이 학생을 가르치고 붓글씨를 쓰는 꿈같은 일들이 지금 우리 눈앞에서 벌어지고 있습니다. 인공지능이 사람보다 더 정교하게 글씨를 쓰고 있습니다. 세상은 이렇게 빛의 속도로 빠르게 변하고 있는데 우리는 '법노(法奴)'가 되어 활자로 찍은 듯한 획일화된 글씨만을 고집하고 있습니다. 왕희지도 종요와 장지를 넘었기에 서성의 자리에 오를 수 있었습니다.

세계적으로 유명한 마틴 스코세이지 영화감독은 "가장 개인적인 것이 가장 창의적이다."라고 했습니다. 법고창신의 진정한 의미를 생각

하며 독특하고 개성 넘치며 창의적인 글씨를 써야 합니다. 보기에 아무리 근사해도 똑같은 글씨는 예술이 될 수 없습니다. 그것은 마치 공장에서 대량생산한 제품과 다를 바 없습니다. 서예도 다른 사람과 차별화된 글씨라야 예술로서의 가치를 인정받을 수 있습니다. 희소성과 독창성은 작품의 가치를 더해 주는 생명과도 같기 때문입니다.

3. 이야기를 담은 글씨

한자는 사물의 형상이나 자연, 인간의 생활방식 등을 본떠 만든 대표적인 상형문자입니다. 글자 자체가 인간과 자연이 결부된 예술이며 문화이며 역사입니다. 아니, 인간의 희로애락이 한데 어우러진 한 편의 대서사시요 파노라마입니다. 서예의 기본이 되는 부수도 당시의 생활상과 삶의 방식을 절묘하게 이야기로 담아내고 있습니다.

한글 역시 세종대왕의 애민정신이 잘 나타난, 배우기 쉽고 과학적이며 우수한 문자입니다. 자음과 모음도 천지인을 기본으로 추상적 의미를 객관적 개념으로 도식화한 것입니다. 서예는 바로 이러한 철학적·형이상학적 문제를 예술로 풀어낸 것입니다.

서예를 즐기고 싶다면 서체는 별로 중요치 않습니다. 왕희지는 행서, 구양순은 해서에 재능을 보였습니다. 이는 개인의 기질이나 성향과 깊은 관계가 있습니다. 예를 들어 성격이 차분하고 매사에 철저한 것을 좋아하는 사람은 해서나 예서를, 성격이 자유분방하고 구속받기 싫은 사람은 행서와 초서를 즐겨 씁니다.

서예는 점 하나하나, 글자 한 획 한 획, 한 자 한 자가 모두 이야기요

창작의 과정입니다. 붓을 이해하고 자신의 적성과 취향에 알맞은 서체를 중심으로 공부하면 다른 서체도 자연스럽게 잘할 수 있게 됩니다. 처음부터 모든 것을 잘할 수는 없습니다. 사람마다 성격과 취향이 다르듯이 글씨도 서체마다 고유의 특징이 있고 맛깔도 다른 법입니다. 자신이 좋아하는 서체에 집중하면서 붓을 능숙하게 다룰 줄 알면 어떤 서체든 마음대로 쓸 수 있습니다. 모든 글씨는 붓끝에서 나오기 때문입니다.

문자의 변천 과정
– 스딩궈(石定果), 러웨이둥(羅衛東) 편 · 이강재 역, 『중국문화와 한자』, 도서출판 역락, 2013

3. 이야기를 담은 글씨

4. 서예의 기본, 판본체

한글을 배울까, 한자를 배울까, 아니면 캘리그라피에 도전해 볼까? 붓을 처음 잡는 사람이라면 누구나 한 번쯤은 이런 고민에 빠질 것입니다.

한글이든 한자든 각기 서체의 고유한 특징을 지니고 있기에 어느 것이 좋고 나쁘다고 말할 수는 없습니다. 다만 배우고자 하는 동기, 목적, 배우는 기간, 자신의 취향 등을 종합적으로 고려하여 결정하는 것이 좋습니다. 전문성을 키우고 싶다면 서예 역사를 비롯한 서법 이론을 체계적으로 연구하며 서체의 발달 순서대로 익히고, 그냥 묵향이 좋아 취미생활로 하고 싶다면 서예의 가장 기본적인 필법을 빠르고 쉽게 익힐 수 있는 판본체를 배운 후에 선택해도 좋습니다.

판본체에는 용필의 기초가 되는 기필, 행필, 수필, 끌기, 누르기, 방향 전환, 필압 등의 다양한 용필의 비밀들이 헤아릴 수 없이 많이 숨어 있습니다. 어떤 이는 전서를 공부해야 중봉을 이해할 수 있다고 하나, 굳이 그럴 필요는 없습니다. 중봉은 경험이 풍부한 서예가들도 효과적으로 표현하기가 쉽지 않습니다. 붓을 능숙하게 다룰 줄 알아야 비

로소 중봉의 의미를 온전히 이해할 수 있습니다. 물론 전서의 서예사적 의미와 가치는 담론의 대상이 될 수 없습니다. 전서는 서예의 원조로서 반드시 배우고 깨우쳐야 할 서체입니다. 아무리 오랫동안 서예를 한 사람도 전서의 발달과정에 대한 이해 없이는 작품의 독창성을 발휘하기 어렵습니다.

대중을 상대로 하는 예술은 서로 소통하고 교감하고 공감할 수 있어야 합니다. 판본체는 이러한 점에서 초보자들이 배우기 쉬운 서체이며 서예에 흥미를 갖게 하는, 참으로 좋은 서체입니다. 어떤 서체를 선택할지는 배우기 쉬운 판본체의 필법을 조금이나마 터득한 후에 생각해도 늦지 않습니다. 아니, 그때가 가장 적절한 시기라 할 수 있습니다.

임성부, 〈서호루〉, 2021, 화선지, 20*65

4. 서예의 기본, 판본체

5. 필수 코스, 해서

해서에는 서예를 배우는 데 필요한, 다양한 용필법이 많이 있습니다. 대부분의 서법이 해서와 관련된 필법이라고 해도 과언이 아닐 것입니다. 해서를 익히지 않고 다른 서체로 전문성을 발휘하기란 그리 쉽지 않습니다.

대가들의 필법을 익힌 후에도 법첩을 보지 않고 글씨를 쓰려면 결구나 장법 등이 올바로 되었는지 구분하기가 힘듭니다. 오히려 서법에 대한 혼란만 가중되고 나중에는 두려움과 걱정만이 앞섭니다. 해서의 필법을 능숙하게 구사할 줄 알면 행서·에서는 물론 한글이나 캘리그라피도 쉽게 배울 수 있고 개성미 넘치는 글을 쓸 수 있습니다. 뿌리 없는 나무는 미풍에도 흔들리게 마련입니다.

한호, 〈천자문〉, 목판본

‒ 조선 중기의 전형적 해서

5. 필수 코스, 해서

둘.

중국 서예의 맥

1. 서체의 변화를 이해하라

후한의 환관 채륜은 행정문서를 신속하게 처리하기 위해 종이를 발명하였습니다. 종이의 발명으로 이전까지 사용하던 돌, 금속, 가죽, 비단 등의 서사 도구는 점차 사라지고 서체에도 획기적인 변화를 가져왔습니다. 이때 종이에 쓰기 편리한 예서와 행서가 탄생했습니다.

● 전서(篆書)

　중국 최초의 왕조는 하나라이며 약 3,400년 전으로 거슬러 올라갑니다. 처음에는 신에게 제사를 지낸다는 표시로 거북이 껍질이나 짐승 뼈에 칼로 기호를 새겼는데 이를 '귀갑수골문(龜甲獸骨文)'이라 합니다. 돌이나 바위에 새긴 문자는 '석문(石文)', 솥이나 제기 등 청동기나 쇠에 새긴 글자를 '금문(金文)'이라 합니다. 전서는 진한 이전의 여러 서체를 통칭하며, 진시황의 문자 통일 전까지의 글씨를 '대전(大篆)', 통일 이후의 간결한 글씨를 '소전(小篆)'이라 합니다. 우리가 흔히 전서라고 하는 것은 바로 이 '소전'을 의미하며 형태는 장방형입니다. 대전은 석고문이 가장 안정되고 정교하며, 소전은 진시황의 공적을 기록한 〈태산각석〉, 〈낭야대각석〉, 〈역산비〉 등이 있습니다. 전서의 대가로는 당대의 이양빙을 들 수 있습니다.

시대별 전서의 변천 과정

갑골문	석고문	태산각석
B.C. 1600 – B.C. 1046	B.C. 481	B.C. 219

　　　　1. 서체의 변화를 이해하라

〈갑골문〉

− 중국 역사상 최초의 왕조 상대에 기원전 1600−1046년경에 통용. 전서 중 대전(大篆)에 속함

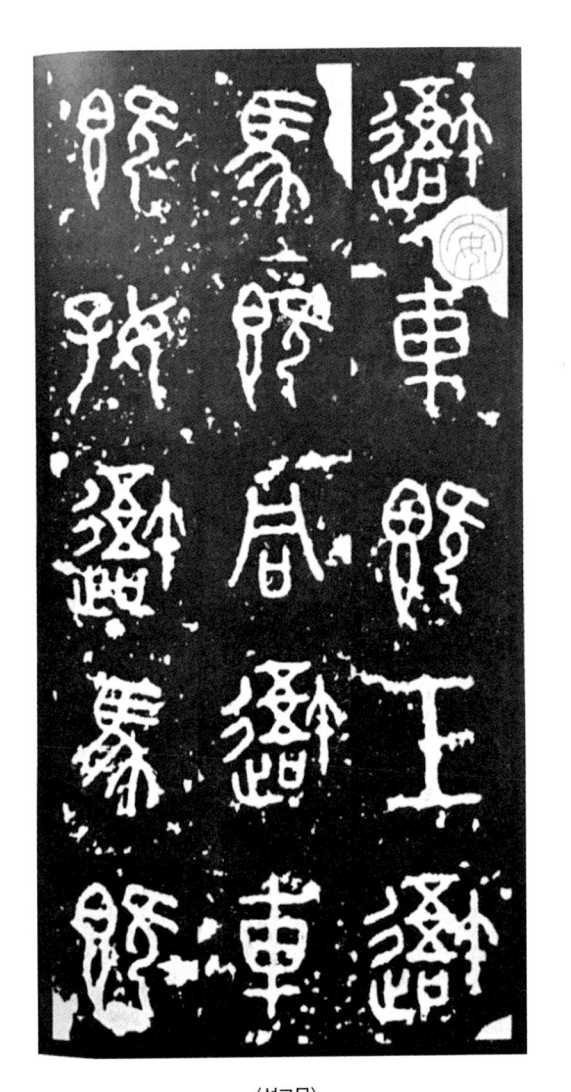

〈석고문〉

– 동주시대 추정, 대만 고궁박물관 소장. 현존하는 가장 오래된 석각문이며 전서 중 대전에 속함

　　　　　1. 서체의 변화를 이해하라

〈태산각석〉

- 기원전 219년 진시황의 전국 통일 후 산둥성 태산 정상에 건립. 전서 중 소전에 속함

● 예서(隷書)

 진시황은 중원을 통일한 뒤 중앙집권 체제를 갖추었습니다. 관리들
은 공문서가 증가하자 행정업무를 쉽고 빠르게 처리하기 위해 흘려
쓰던 글씨를 체계화시켰습니다. 이것이 바로 예서로서, 진나라 때 옥
중에 갇혀 있던 정막(程邈)이 10년간 연구 끝에 창안하여 노예가 쓰거
나 죄인을 다스리는 사람이 썼다는 의미에서 '예서(隷書)'라고 불렸습
니다. 진나라의 뒤를 이은 서한(전한)은 파임을 쓰지 않고 전서의 느낌
과 맛을 그대로 살려 글을 썼는데 이를 '진예(秦隷)' 또는 '고예(古隷)'라
고 합니다. 하지만 동한(후한)은 예서에 파임을 달아 더욱 예쁘고 화려
한 서체로 만들었는데 이를 '한예(漢隷)' 또는 '팔분예(八分隷)'라고 불렀
으며 이때부터 정체로 사용되었습니다. 고예는 전서의 잔영이 많이
남아 있는 반면, 한예는 상형성도 거의 사라지고 곡선이 직선으로, 글
자체도 편방형으로 변모했습니다.
 예서는 작가의 성정과 의취를 드러내기에 알맞은 서체로서 파임이
가장 큰 특징입니다. 그러나 파임에 지나치게 구속되면 진정한 예서
의 맛을 살릴 수 없습니다. 오히려 파임의 꼬리가 예서의 생명력을 흐
리게 하거나 상실하는 요인이 될 수 있습니다. 예서는 형태미보다 담
백한 획질이 더욱 중요합니다. 점획은 단순화하되 다양한 글자체를
섞어 녹여내는 것이 좋습니다. 한적하고 정겨운 우리네 시골길처럼

소박함과 질박함도 묻어나야 합니다. 원필과 방필도 특정한 방식만 사용하는 것이 아니라 유연하게 변화를 주어야 합니다. 산사의 고즈넉함이 점획 속에 묻어나야 예서의 풍격이 살아납니다. 이것이 바로 예서의 졸박미인 것입니다.

왕희지도 예서를 가장 좋아했다고 하나 아직까지 진적은 발견되지 않았습니다. 추사도 예서를 좋아했으며 한예의 가장 큰 특징인 파임을 천박하게 여겨 졸박미 넘치는 고예를 즐겼습니다. 그의 〈계산무진〉 등 불후의 명작들은 대부분 고예로 쓴 것들이며, 예서를 글씨 중의 으뜸으로 쳤습니다. 〈석문송〉, 〈을영비〉, 〈사신비〉, 〈예기비〉, 〈조전비〉, 〈장천비〉 등이 바로 대표적인 한예입니다.

시대별 예서의 변천 과정

축군개통 포사도 각석	석문송	을영비	예기비	사신비	조전비	장천비
25-220	148	153	156	169	185	186

〈축군개통포사도 각석(鄐君開通褒斜道刻石)〉

– 66년 후한시대(25–220년)의 고예

1. 서체의 변화를 이해하라

〈내자후 각석(萊子侯刻石)〉

— 16년, 지닝시 추성박물관(鄒城博物館) 소장. 후한(25-220) 직전 신(新)나라 때(9-23)의 고예

〈마왕퇴(馬王堆) 3호 한묘(漢墓) 죽간(竹簡)〉

– 전한시대, 후난성 출토. 죽간체는 종이를 활용하기 이전에 댓조각 표면에 직접 쓴 글씨를 말함

　　　1. 서체의 변화를 이해하라

〈석문송(石門頌)〉

- 148년, 한중박물관(漢中博物館) 소장. 동한시대 마애에 새긴 글씨로 한예의 초석으로 평가됨

〈을영비〉

– 153년, 산동곡부공묘(山東曲阜孔廟) 소장. 노나라 재상 을영의 공적을 기록한 비문

　　　　　1. 서체의 변화를 이해하라

〈예기비(禮器碑)〉

- 156년, 곡부한위비각(曲阜漢魏碑刻) 소장. 노나라 재상 한래의 치적을 기록한 비문

〈사신비(史晨碑)〉

- 169년, 곡부한위비각 소장. 노나라 재상 사신의 치적을 기록한 비문

　　　　1. 서체의 변화를 이해하라

〈조전비(曹全碑)〉

– 185년, 서안비림박물관 소장. 합양지역 현령, 조전의 공적을 기록한 비문

〈장천비(張遷碑)〉

— 186년, 산동태산대묘비랑 소장. 음령장군 장천의 치적을 기록한 비문

1. 서체의 변화를 이해하라

● 해서(楷書)

　해서는 예서를 발전시킨 서체로, 후한의 왕차중이 만들었다고 전합니다. 자형이 방정하고 질서정연하여 '진서' 또는 '정서'라고도 합니다. 후한의 종요가 체계화했으며 동진의 왕희지, 위진남북조시대를 거쳐 수·당에 이르러 성숙한 서체로 변화·발전되었습니다. 용필법도 가장 다양하고 결구도 일정한 규칙이 있으며, 서사의 목적으로 가장 광범위하게 사용되었습니다.

　해서는 방정하고 웅혼한 북위의 해서와, 수려하고 균제미가 있는 당해로 발전하였으며 육조의 석각·마애 등에서 많이 볼 수 있습니다. 정방형으로 획이 모가 나고 오른쪽 획이 굵으며 우측 상방으로 약간 올려 쓰는 것이 특징입니다. 대표적인 서예가로는 구양순, 우세남, 저수량, 안진경 등이 있습니다. 북위 해서는 예서에서 해서로 옮겨가는 과도기의 형태로 방필과 예서의 흔적이 많이 남아 있습니다.

시대별 해서의 변천 과정

종요	북위체 (장맹룡비)	구양순 (구성궁예천명)	안진경 (안근례비)
151-230년	522년	632년	779년

종요, 〈선시표(宣示表)〉 – 삼국시대, 고궁박물관 소장. 종요는 해서의 아버지라 일컬어짐

〈장맹룡비(張猛龍碑)〉 – 522년, 산동곡부공묘 소장. 웅혼하고 장엄한 북위 해서

1. 서체의 변화를 이해하라

구양순, 〈구성궁예천명〉

− 632년, 인유현(麟遊縣) 비정경구(碑亭景區) 소장. 구성궁예천명은 해서의 정수로 일컬어짐

안진경, 〈안근례비〉

― 779년, 서안 비림박물관 소장. 서법의 정의를 새로 쓴 안진경의 〈안근례비〉

1. 서체의 변화를 이해하라

● 행서(行書)

　행서는 동한의 유덕승이 창시한 서체입니다. 해서와 초서의 중간 형태로, 해서의 획을 약간 흘려 쓰는 서체를 말합니다. 청나라의 유희재는 "해서에 가까운 글씨를 해행, 초서에 가까운 글씨를 행초"라고 불렀습니다. 기필은 해서의 법을, 운필은 초서의 법을 취하며 글자가 살아 숨 쉬듯 생동감과 기백이 넘치게 써야 합니다.

　행서의 생명력은 끊일 듯 말 듯 유려한 운필 능력과 체세의 흐름을 아는 일필휘지, 그리고 작가의 심미안이 글씨의 사활을 결정합니다. 굽이치는 시냇물처럼, 흘러가는 구름처럼 자연스럽게 리듬을 타야 합니다. 율동성이 뛰어나 작가의 상상력과 창의력을 무한정 발휘할 수 있고 예술성이 높은 서체로, '서예의 꽃'이라고도 합니다.

　왕희지의 난정서는 그를 서성의 반열에 올려놓은 행서의 상징이 되었습니다. 중국인들은 천하제일 행서를 왕희지의 〈난정서〉, 천하제이 행서를 안진경의 〈제질문고〉, 천하제삼 행서를 소동파의 〈황주한식첩〉으로 꼽고 있습니다.

천하제일 3대 행서

왕희지	안진경	소식
천하제일: 난정서	천하제이: 제질문고	천하제삼: 황주한식첩

왕희지, 〈난정서 풍승소(馮承素) 신룡반인본(神龍半印本)〉
– 353년, 북경 고궁박물관 소장. 천하제일 행서

1. 서체의 변화를 이해하라

안진경, 〈제질문고(祭姪文稿)〉

－ 758년, 대만 고궁박물관 소장. 천하제이 행서

소식, 〈황주한식시첩(黃州寒食詩帖)〉

– 북송시대, 대만 고궁박물관 소장. 천하제삼 행서

● 초서(草書)

　　초서는 글자를 간소화시켜 빨리 쓰기 위해 전서를 쓰던 진대에 등
장하여 한대에 독립적인 서체로 발전했습니다. 동진시대에 새로운 형
태의 '금초(今草)'가 생겨 초서체의 전형이 되었습니다. '광초(狂草)'는 금
초보다 더 활달하고 빠른 초서로 당대(唐代)에 등장했습니다. 자유분
방하고 기운생동한 필치로 작가의 기량과 능력을 마음껏 발휘하기 좋
으나 점획의 생략이 많아 글자를 읽기가 매우 어렵습니다. 초서의 대
가로는 장욱과 회소가 있으며 학계나 전문가들 사이에서 주로 통용되
고 있습니다.

지영, 〈진초천자문(真草千字文)〉

− 수나라시대

1. 서체의 변화를 이해하라

장욱, 〈고시사첩(古詩四帖)〉 부분
— 당나라시대, 요녕성박물관 소장. 장욱은 초성으로 일컬어짐

회소, 〈자서첩(自敍帖)〉

– 777년, 대만 고궁박물관 소장

1. 서체의 변화를 이해하라

2. 서예의 계보를 파악하라

　한자는 중국의 역사와 함께 생성·발전되었습니다. 서예의 역사 또한 중국의 역사와 궤를 같이합니다. 위진남북조시대까지 단순히 의사소통과 서사 기능을 담당하던 서예는 동진의 왕희지에 의해 문자예술로 확고하게 지위를 굳혔습니다. 이때가 바로 A.D. 350년경으로 고구려·백제·신라가 한반도를 지배하던 삼국시대 때의 일입니다.

　그 후 양쯔강 유역을 중심으로 남쪽에 자리 잡은 남조와 양쯔강 이북을 중심으로 북쪽에 터를 잡은 북조로 약 300년 동안 갈라지면서 서풍이 두 갈래로 나눠집니다.

　북파는 근골의 강인함을 지향하고 남파는 자태의 우아함을 추구합니다. 남송의 조맹견은 "진·송대 이후로 남북으로 갈라졌는데 북쪽 지역은 예서의 흔적이 많이 남아 질박한 맛은 있으나 수려함과 우아함이 없다."라고 했습니다.

　세계적인 석학 E. H. Carr는 "역사는 현재와 과거와의 대화"라고 했습니다. 글씨도 서예의 계보, 즉 역사적 흐름을 이해하지 못하면 서예의 본질을 파악하기 어렵습니다.

● 우아함을 추구한 남파

　남쪽의 지형적 특징을 살펴보면, 그곳은 양쯔강을 중심으로 일찍이 농경문화가 발달한 곳입니다. 토지가 비옥하여 대륙의 중심 세력이자 인구가 가장 많은 한족이 오랫동안 이곳을 삶의 터전으로 지켜 왔습니다.

　당시에도 시·서·화는 왕족과 귀족, 그리고 부유한 계층만이 누릴 수 있는 특권층의 전유물로서 소수 사람만이 접할 수 있는 문화였습니다. 남파는 노장사상과 유·불·선이 결합한 정치·경제·문화적 배경 속에서 양쯔강 동쪽을 중심으로 한 중원 이남에서 유행했던 유파로, 왕희지의 영향을 받아 자유분방하고 유려한 서체로 발전했습니다.

　권력에서 멀어진 선비들의 애환과 풍류가 서체에 녹았으며 점획을 생략하는 경우가 많아 글씨를 알아보기 힘든 경우도 많았습니다. 청대의 대표적 서론가 완원은 "남파는 종요와 장지를 원조로 하여 왕희지, 지영, 우세남으로 이어진다."라고 했습니다.

● 웅건함을 지향한 북파

　북파는 산서성을 중심으로 한 양쯔강 이북의 중원지역에서 발달했

으며, 그곳은 날씨가 춥고 생활하기 불편했습니다. 선비족을 중심으로 수렵이나 목축 등 주로 유목생활을 하였으며 한족에 대해 적개심이 강한 편이었습니다. 이들에게는 불교 색채가 강했으며 험준한 지형 특성을 살려 자연스럽게 석굴 및 비석문화를 발전시켰습니다. 웅혼함과 질박함을 품은 대륙적 기질의 남성적이고 야성미 넘치는 서체는 비석과 조화를 이루었으며 돌 깊숙이 오묘하게 잘 스며들었습니다.

북비남첩이 등장하게 된 역사적 배경엔 남조의 '금비령(禁碑令)'도 상당한 영향을 미쳤습니다. 또한 산업과 문화예술이 크게 발전했던 남쪽은 문명의 총아였던 종이와 비단에 마음껏 글씨를 쓰고 풍류를 즐기며 삶과 자연을 노래했던 반면, 북쪽은 척박한 환경 속에서 삶을 개척했던 것입니다. 수려한 남파와 달리 골기를 중시하는, 강건하고 웅혼한 북파가 각기 고유한 색깔을 지니며 발전할 수 있었던 이유가 바로 여기에 있습니다. 대표적인 글씨로 해서의 〈장맹룡비〉와 예서의 〈장천비〉를 꼽을 수 있습니다. 완원은 북파 역시 "종요·위관을 원조로 하여 삭정·정도호 등에 계승되었으며 구양순에 이른다."라고 했습니다.

하지만 강유위는 "글씨는 파를 나눌 수는 있어도 남북은 파를 나눌 수 없다. 그가 남비를 제대로 모르기 때문이다."라며 완원의 논리를 정면으로 반박했습니다.

● 중원을 관통한 서성 왕희지

　남파와 북파는 남조와 북조의 역사적 배경에서 알 수 있듯이 민족적·지역적 이질감이 심했습니다. 당대에 이르러서야 왕희지의 글씨를 신필에 비유했던 태종 이세민의 영향으로 그의 서법이 남북 전역으로 퍼졌고 서예의 꽃을 활짝 피우는 계기가 되었습니다.

　구양순·우세남 등은 태종의 명을 받아 왕희지의 난정서를 썼으며 현재 전해지고 있는 영인본은 모두 이들의 것입니다. 남파가 주축이

된 한족이 당·송나라시대를 이끌면서 북파의 웅혼한 글씨는 자연스럽게 쇠퇴하고 〈순화각첩〉과 같이 화려하고 자유분방한 남파문화가 활기를 띠었습니다.

'세계는 로마로 통한다.'라는 말이 있습니다. 전서·예서·해서는 남·북 서파별로 각기 고유한 특색을 지니고 발전했으나 행·초서의 대가로 불리는 소식·미불·황정견·동기창 역시 그 뿌리는 왕희지에게 있습니다. 시대마다 역사의 변곡점에서 법고창신을 외쳤으나 서풍만 조금씩 다를 뿐 그 누구도 왕희지의 그늘에서 완전히 벗어나지 못했습니다.

3. 시대별 특징을 간파하라

　중국은 공·맹의 사상이 지배하고 있는 삼강오륜의 나라입니다. 서예는 소수 특권층만이 누리던 상류계급의 문화예술이었습니다. 이들은 왕족·귀족 등 부유한 계층이나 선비 출신이 대부분이었습니다. 법도와 예를 목숨처럼 소중한 가치로 여겼으며 이러한 사회적 분위기 속에서 전대의 훌륭한 서예가들이 내놓은 작품과 글씨는 모두 법으로 숭앙받게 되었습니다.

　평론가가 본격적으로 등장한 것도 당대에 이르러서입니다. 이들에게 서예는 단순히 서사나 예술의 영역을 넘어 중국인의 의식과 사상이 고스란히 담겨 있는 민족적·역사적·철학적 산물입니다.

　청나라의 비평가이자 서예가인 양헌은 "진나라는 운을 숭상하고, 당나라는 법을 숭상했으며, 송나라는 의를 숭상했고, 원나라와 명나라는 모양을 중요시했다."라며 중국 서예의 시대적 특징을 함축적으로 표현했습니다.

　이처럼 서체도 그 당시의 사회적 요구와 필요에 따라 시대별로 끊임없이 변화·발전했습니다.

● 운율을 숭상한 왕희지의 나라 동진

진나라를 상징하는 대표적인 서예가로는 서성 왕희지를 꼽을 수 있습니다. 왕희지는 50세가 넘은 이후에 절정의 기량을 발휘하였으며 서예를 예술로 승화시켰다는 평가를 받았습니다. 글씨에 음악처럼 리듬의 개념을 도입했으며 대표적인 작품이 난정서입니다. 서예 역사를 통틀어 가장 아름다운 글씨로 인정받고 있는 난정서는 새가 날 듯 학이 춤을 추듯 우아하고 기품이 있으며 살아 움직이는 듯하면서도 절제된 리듬감이 돋보이는 격조 높은 혼의 예술이라 불리고 있습니다.

왕희지, 〈대당삼장성교서(大唐三藏聖教序)〉

– 653년 흥복사 승려 회인이 당 태종의 명으로 왕희지 행서를 집자한 비

　　　　　3. 시대별 특징을 간파하라

● 서법을 최고로 여긴 당

　중국 역사상 국력이 가장 왕성했던 시기로, 왕권이 확립되면서 서체는 엄정하고 세련되어졌습니다. 구양순은 태학박사로서 체계적으로 문서를 정리할 수 있는 규격화된 글씨를 개발했으며, 우세남은 영자팔법을 개발한 지영선사의 영향을 받아 온화하고 기품 있는 서체를 선보였고, 중기의 안진경은 호방하고 웅혼한 서체를, 후기의 저수량은 점획이 가늘면서도 굳세고 힘이 넘친 글씨로 서법을 계승·발전시켰습니다. 이처럼 당나라는 문화가 가장 융성했던 시대로, 서법이 찬란한 꽃을 피웠지만 지나치게 법도를 중시한 경직된 서풍으로 인해 송대에 이르러 비판을 받게 됩니다.

구양순, 〈구성궁예천명〉

— 632년, 인유현 비정경구 소장. 구양순은 서법을 체계화하였음

3. 시대별 특징을 간파하라

안진경, 〈다보탑비(多寶塔碑)〉

– 752년, 서안 비림박물관 소장. 해서의 또 다른 신기원을 연 안진경의 〈다보탑비〉

● 글씨에 개성을 담은 송

소동파와 미불로 대표되는 송나라는 당나라처럼 법도에 구속되지 않고 '의취'를 중시했습니다. 시·서·화 삼절에 능통했던 소동파는 "서법을 알면 글자 밖에 글자가 있다."라며 지나치게 법첩에 의존하는 것을 비판하였으며 작가의 의식과 철학의 중요성을 역설했습니다. 유·불·선에 모두 통달했던 그는 송나라의 지식인 사회에 많은 영향을 끼쳤으며 필법보다 필의를 중시하였습니다. 〈적벽부〉는 그의 불후의 명작으로, 지금까지 중국인의 가슴속에 생생하게 살아 숨 쉬고 있습니다.

3. 시대별 특징을 간파하라

소식, 〈전적벽부(前赤壁賦)〉

- 1082년, 대만 고궁박물관 소장. 시 · 서 · 화 삼절에 능통한 송대 최고의 지성

● 자태를 중시한 원 · 명

원나라는 글씨의 형태를 중요하게 여겼습니다. '송설체'라 불리는 조맹부의 글씨는 여말과 조선시대에 이르러 우리나라에도 많은 영향을 미쳤습니다. 자유분방한 사회 분위기와 복고주의 사상이 결합하며 침체했던 왕희지의 필법도 다시 활기를 띠었습니다. 명나라의 대표적인 서예가로는 동기창을 들 수 있으며, 그는 왕희지·미불의 영향을 받아 행서 발전에 한 획을 그었습니다.

3. 시대별 특징을 간파하라

조맹부, 〈이양도(二羊圖)〉 부분 – 원나라시대, 미국 프리미어 미술관 소장 '송설체(松雪體)'의 명칭은
조맹부의 호인 '송설도인(松雪道人)'에서 유래

絃、掩抑聲、思似訴平生不得志

低眉信手續、彈說盡心中無限事

輕攏慢撚抹復挑初為霓裳後六

么大絃嘈、如急雨小絃切、如私語

嘈、切、錯雜彈大珠小珠落玉盤

間關鶯語花底滑嗚咽泉流冰下

灘北泉冷澀絃凝絕不通聲

斷歇輕別有此愁暗恨生此時無

參勝有聲銀瓶乍破水漿迸鐵

騎遠突出刀槍鳴曲中抽撥當心畫

동기창, 〈백거이 비파행〉 – 대만 고궁박물관 소장

3. 시대별 특징을 간파하라

● 금석문을 부활시킨 청

청나라시대는 옹방강, 완원 등에 의해 고증학과 금석학이 발달한 시기로 학문적 발달을 성취한 시기라 할 수 있습니다. 완원은 「남북서파론」과 「북비남첩론」을 내세우며 북쪽에는 비문이, 남쪽에는 법첩 문화가 발전했다고 주장했습니다. 북쪽은 구양순 등의 영향을 받아 해서·예서가 황금기를 이루었으며, 남쪽은 왕희지의 복고 현상으로 인해 행서와 초서가 더욱 발전하는 계기가 되었습니다.

● 감성을 추구하는 현대

현재 중국 서단은 전통과 현대로 나뉘어 각자 고유의 특성을 살리며 유지·발전하고 있습니다. 일본도 마찬가지입니다. 그러나 큰 변화와 흐름의 중심은 과거로의 회귀보다 인간 중심, 감성 중심으로 나아가고 있습니다.

좋은 글씨의 기준은 시대별로 다릅니다. 서성 왕희지나 서법을 완성시킨 구양순에 대한 평가도 그랬습니다. 개성과 창의성이 예술의 핵심 가치로 인식되고 있는 현대사회에서 전통적인 서풍은 변화를 꾀하

지 않을 수 없습니다. 추사체가 그랬던 것처럼 틀에 갇힌 획일적인 글씨는 머지않아 자취를 감추고 작가의 개성과 감성, 영성이 살아 숨 쉬는 독특하고 창의적인 글씨만이 예술로서 그 가치를 인정받게 될 것입니다.

셋.

이것이 서예다

1. 서예와 서법의 3요소

어떤 일을 할 때 확실한 목적의식과 방향을 가지고 하는 사람과 그렇지 못한 사람 사이에는 많은 차이가 있습니다. 서법을 알고 글씨를 쓰면 짧은 기간에 큰 성과를 이룰 수 있지만 그렇지 않으면 자칫 엉뚱한 방향으로 흘러가기 쉽습니다. 이것이 바로 도제 교육의 함정입니다. 가이드를 잘 만나야 즐거운 여행을 할 수 있는 것처럼, 서법에 능통한 훌륭한 스승을 만나야 올바른 서예의 길을 걸을 수 있으며 이것은 서예 인생의 커다란 축복이자 행운입니다.

서법은 글씨가 생성·발전되어 온 과정에서 수천 년의 풍상을 거치면서 축적된 비법이며 지침입니다. 배나 비행기가 목적지를 향해 바르게 항행할 수 있도록 좌표를 설정해 주는 나침반과 같습니다. 서법을 지키지 않고 쓴 글씨는 설계도 없이 지은 집과 같습니다. 일 년에 약 500만 명의 관광객이 찾는다는 스페인의 '성가족성당'도 천재 건축가 안토니오 가우디의 손끝에서 나왔습니다. 그의 계획적이고 치밀한 설계가 없었던들 우리는 지금처럼 아름답고 멋있는 건축물을 볼 수 없을 것입니다. 서예와 서법의 3요소는 글씨를 쓸 때 절대 잊어서는

안 되며 잠시도 소홀히 해서는 안 될 서예의 핵심 가치입니다.

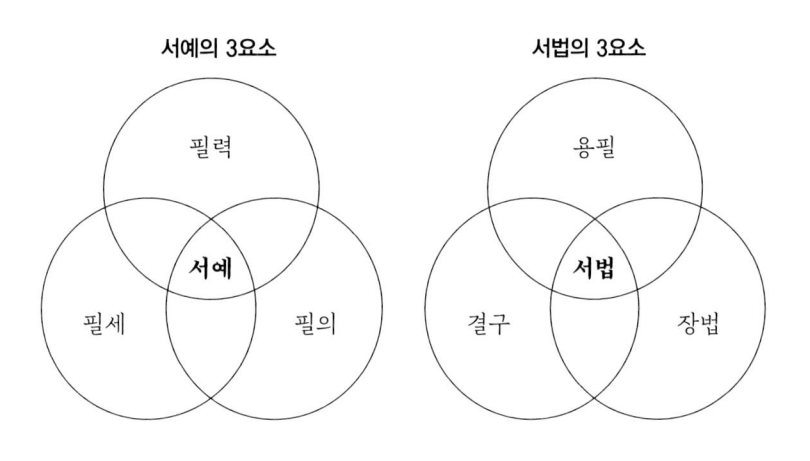

김광욱, 『서예학개론』, 계명대출판부, 2007, p. 50.

1. 서예와 서법의 3요소

2. 붓을 장악하라

붓은 천의 얼굴을 가지고 있습니다. 쓰는 사람에 따라 다양한 모습을 연출합니다. 글씨를 잘못 써도, 어설프게 써도 괜찮습니다. 우선 많은 연습을 통해 붓을 360° 자유자재로 활용할 수 있는 방법을 터득해야 합니다. 튀어 오르는 붓을 제압하고 눕는 붓을 다시 일으켜 세우며 측봉을 중봉으로, 중봉을 측봉으로 자신이 의도하는 방향으로 밀고 당길 수 있어야 합니다. 아니 큰 붓, 작은 붓, 좋은 붓, 나쁜 붓 가리지 않고 마음대로 휘둘러 댈 수 있어야 합니다. 붓을 능숙하게 다룰 줄 알면 글씨가 보입니다. 붓을 다루는 방법을 터득하면 글씨에 자신감이 생기고 서법의 이치를 꿰뚫어 볼 수 있는 혜안이 열립니다. 화선지도 먹물도 마찬가지입니다. 붓질에 따라 다양한 이미지를 연출할 수 있습니다.

● 붓과 탄력

붓은 약 2,200여 년 전 진나라의 몽염이 만들었다고 합니다. 장사 고분에서 발견된 붓의 길이는 약 21㎝ 정도로, 토끼털로 만들었으며 현재의 붓과 별 차이가 없습니다. 붓은 털의 종류에 따라 양모필(염소 털), 황모필(족제비 털), 서수필(쥐 수염) 등으로 분류하며 재료에 따라 무심필(無心筆)과 유심필(有心筆)로 나눕니다. 서성 왕희지는 서수필을 즐겨 썼다고 하며 구양순과 안진경도 털이 강한 붓을 좋아했다고 합니다.

오랜 세월 글씨를 썼다고 해서 잘 쓰는 것이 아닙니다. 글씨를 많이 써 봤다고 해서 잘 쓰는 것은 더더욱 아닙니다. 글씨를 잘 쓰려면 붓의 특성을 터득해야 합니다. 그것은 바로 붓털이 지닌 탄력입니다. 획을 내리긋거나 옆으로 그을 때, 그리고 점 하나를 찍을 때도 탄력을 효과적으로 잘 이용해야 힘이 있고 생동감 넘치는 획을 그을 수 있습니다. 필압이 바로 탄력의 특징을 이용한 대표적인 필법 중의 하나입니다.

털에 탄력이 있어야 모든 면을 자유자재로 활용할 수 있고 세를 얻을 수 있습니다. 탄력이 없는 붓은 골기가 없어 글씨의 생명력을 잃기 쉽습니다. 요즘 시중에서 판매되고 있는 붓은 대부분 겸호필이며 웬만한 전문가가 아니고서는 동물의 털과 구분하기 어렵습니다. 붓에 먹물을 묻혀 수직으로 꾹 눌렀을 때 오뚝이처럼 다시 일어나며 붓끝이 예리하고 굳센 것이 좋습니다.

2. 붓을 장악하라

● 장봉과 단봉

　어떤 붓을 선택할지는 글을 쓰는 사람의 성향이나 서체의 종류 및 서풍에 따라 각기 다릅니다. 서예의 본고장 중국과 일본에서는 주로 단봉을 많이 사용합니다. 털이 짧은 단봉은 연필처럼 비교적 운필이 쉬워 법을 중시하는 해서나 예서를 쓰기에 좋습니다. 우리나라에서는 추사체를 쓰는 사람들이 단봉을 선호하는 편입니다.

　장봉은 단봉에 비해 필력을 기르기에 효과적이고 먹물을 많이 머금어 한 번에 여러 개의 글씨를 쓸 수 있습니다. 유창하고 자유분방하며 글의 흐름을 중시하는 행·초서를 쓰기에 적합합니다. 반면 붓털이 길어 초보자가 운필하기에는 많은 어려움이 따릅니다. 어떤 이는 처음부터 장봉을 권하는 이도 있으나 배우는 과정에서 자칫 흥미를 잃거나 서예를 포기하는 원인이 되기도 합니다.

　장봉과 단봉의 차이점 및 장단점은 어디까지나 전통 서예관에 입각한 원칙론에 근거할 뿐 모든 사람에게 일괄적으로 적용하기는 곤란합니다. 글을 쓰는 사람의 운필 능력에 따라 다양한 변수가 작용하기 때문입니다. 어떤 이는 단봉으로 장봉의 묘미를 살리기도 하고, 장봉으로 단봉의 맛을 내기도 합니다. 붓털의 길고 짧음, 강하고 약함보다 더욱 중요한 것은 글을 쓰고 배우는 단계에 따라 자신의 수준과 취향, 그리고 운필 능력에 알맞은 붓을 선택하는 것입니다. 즉, 자기가 다루기

쉽고 쓰기 편리한 붓이 가장 좋은 붓입니다.

● 마법의 붓질, 부앙법

붓털은 끝부분, 중간 부분, 맨 위 이렇게 세 부분으로 나눕니다. 붓을 수직으로 세워 붓끝으로 글씨를 쓰면 운필과 중봉을 하기 편리하며 골기를 얻기 좋은데, 이를 '발등법'이라고 합니다. 이 필법은 운필의 범위가 좁아 판에 박힌 듯한 일률적인 글씨가 되기 쉽습니다. 반대로 글씨를 쓸 때 획의 방향에 거슬리지 않고 손과 팔을 좌우로 움직이며 획을 이끌어 가는 방법을 '부앙법(俯仰法)'이라고 합니다. 이 필법은 왼쪽으로 운필할 때는 손바닥이 밑을 보게 되고, 오른쪽으로 움직일 때는 위를 보게 되어 자유롭고 유연한 운필이 가능합니다.

부앙법은 붓대가 누웠다 일어섰다를 반복하며 측봉과 중봉을 자유롭게 넘나들 수 있어 예술성 높은 작품 글씨를 쓰기 좋은 마법의 붓질입니다. 행·초서나 큰 글씨를 쓰기에도 편리한 방법입니다. 붓털의 사용 범위가 넓고 많아 붓을 다루거나 필법을 익히는 데 다소 많은 시간이 걸리지만 다양한 글씨를 마음대로 쓸 수 있다는 이점이 있습니다. 붓털을 어느 정도 이용해서 글씨를 쓰는가는 글씨의 분위기와 생명을

결정짓는 매우 중요한 요소로, 글을 쓰는 사람의 서풍과도 직결됩니다.

● 화선지와 한지

　동북아 삼국의 화선지 명칭은 서로 다릅니다. 중국은 '선지(宣紙)', 일본은 '화지(華紙)', 우리나라는 '화선지(畵宣紙)'라고 합니다. 화선지의 명칭은 중국의 선지에서 유래된 말로, 원래 '그림을 그리는 종이'라는 뜻입니다. 요즘은 서예를 하는 종이를 통틀어 화선지라고 부릅니다.

　우리가 사용하고 있는 화선지는 대부분 중국에서 수입한 것입니다. 선지는 먹을 잘 흡수하고 번짐이 좋으며 가격도 저렴하여 서예인들이 즐겨 씁니다. 그러나 수명이 짧고 퇴색이 잘되는 편입니다. 반면 닥나무로 만든 '한지(韓紙)'는 질기고 수명이 길며 품격이 있지만 비싼 가격이 흠입니다.

　서예는 문자예술로서 그 자체로 기록문화유산의 성격이 강합니다. 아무리 좋은 글씨도 오래 보존할 수 없다면 그 가치는 반감되고 말 것입니다. 유럽을 비롯한 세계 각국에서 고문서 작성, 문화재 복원 및 보존 등에 한지가 다양하게 활용되고 있습니다. 1966년 피렌체 대홍수로 수해를 입은 고문서 복원에 일본 화지가 쓰이면서 세계적인 조명

을 받았는데 이로써 한지의 우수성이 입증된 셈입니다.

우리나라 경매시장에서도 한지로 된 작품은 특별 대접을 받습니다. 천년을 간다는 한지! 빛을 머금은 한지의 영롱한 자태는 한복의 맵시처럼 우아하고 달처럼 은은합니다. 조상들의 지혜가 응축된 첨단 기술과 과학의 결정체라 할 수 있습니다. 붓이 지나가는 길이 고스란히 드러나 운필의 묘미를 감상하기에 적합하고 아울러 작가의 진면목을 한눈에 알아볼 수 있어 더욱 좋습니다. 명품은 세월이 흐를수록 더욱 빛을 발하는 법입니다.

● 자연을 닮은 먹물

주나라 때부터 먹을 사용한 흔적이 있으나, 한나라 때 제조 기술이 발달하면서 본격적으로 사용되기 시작했습니다. 소나무를 태워 만든 '송연묵'과 식물의 기름을 태워서 만든 '유연묵'이 있으며 중요 문서에는 '주묵'을 사용했습니다. 코끝을 스치는 송연묵의 은은한 향기는 그 어떤 냄새보다 깊고 그윽합니다.

문화인류학적 측면에서 색은 신비주의와 관련이 많습니다. 색상 속에는 그 민족의 삶과 문화가 내포되어 있습니다. 검정은 권위·죽음·공

포 등을 상징하며 성직자·지배계층 등이 즐겨 사용했습니다. 중국에서는 하늘 문을 여는 여명의 상징으로 처음에는 황제의 색이자 삼라만상의 심오한 세계를 아우르는 융합의 색으로 인식되었습니다. 까만 먹물로 글씨를 쓰는 것도 어찌 보면 이와 무관치 않을 것입니다.

현대는 색상과 디자인이 인간의 심리를 지배하는 감성의 시대입니다. 글씨도 먹물에 국한하지 않고 자연에서 빚어낸 물감으로 컬러풀한 붓글씨를 쓰면 많은 사람이 서예의 매력에 푹 빠질 것입니다. 서예의 본질을 지키면서 동서양의 문화를 접목하여 전통과 현대가 공존할 수 있는 새로운 장르를 개척하는 것이야말로 서예의 확장성과 세계화 측면에서도 획기적인 반향을 불러일으킬 수 있을 것입니다. 서예에도 수묵담채화처럼 예스러움에 멋스러움을 더하는 컬러시대가 찾아오는 모습을 그려보면서, 자연을 닮은 곱고 예쁜 빛깔로 글씨에 옷을 입히면 어떨지 상상만 해도 가슴이 설렙니다.

임성부, 〈창〉, 2022, 한지에 동양화 물감

2. 붓을 장악하라

3. 신채의 비밀, 집필법

지법(指法)은 손가락으로 붓을 잡는 것이고, 완법(腕法)은 팔을 운용하는 방법이며, 신법(身法)은 붓과 몸이 하나 되어 글씨를 쓰는 것을 말합니다. 왕희지는 아들 왕헌지가 글씨를 쓰고 있을 때 뒤에서 붓을 낚아채려고 하는데 빠지지 않았다고 합니다. 이처럼 붓대를 힘있게 꽉 쥐어야 필봉을 마음대로 다스릴 수 있습니다.

● 단구법과 쌍구법

단구법(單鉤法) 쌍구법(雙鉤法)

　붓을 잡는 방법은 잡는 손가락에 따라 '단구법'과 '쌍구법'으로 나뉩니다. 단구법은 엄지와 집게손가락으로 붓대를 잡고 가운뎃손가락으로 지지하는 방법이며, 쌍구법은 엄지와 집게, 가운뎃손가락으로 붓대를 잡고 나머지 손가락은 이를 지지하여 움직임을 도와주는 방법입니다. 송대까지는 대부분 단구법을 사용했으나 원대 이후부터는 단구법과 쌍구법을 병행해서 사용했습니다.

　일반적으로 작은 글씨를 쓸 때는 단구법이 적합하고 중간 크기 이상의 큰 글씨를 쓸 때는 쌍구법이 좋습니다. 당나라의 서법가 한방명은 "글씨의 묘는 붓대를 잡는 데 있다."라며 집필의 중요성을 강조했습니다.

● 어깨의 힘, 완법

완법(腕法)은 글씨를 쓸 때 팔을 운용하는 방법으로 글씨의 크기에 따라 침완법, 제완법, 현완법으로 나눕니다. 침완법은 왼쪽 손바닥을 책상 위에 펴 짚고 바른쪽 손목을 얹고서 쓰는 방법으로 작은 글씨를 쓰기에 알맞습니다. 제완법은 오른쪽 팔꿈치를 책상에 가볍게 대고 쓰는 방법으로 중간 글씨나 작은 글씨를 쓰기에 적당합니다. 현완법은 팔을 들고 쓰는 방법으로 큰 글씨나 중간 글씨를 쓰기에 좋습니다.

침완법 제완법 현완법

어깨를 이용하는 운완의 가장 큰 특징은 엄지손가락과 다른 네 손가락 끝으로 붓을 쥐고 팔꿈치를 전방으로 내밀어 붓을 수직으로 겨누고서 쓰는 것입니다. 손목의 힘을 이용하여 글씨를 쓰되 반드시 손목이 손등보다 높아야 붓끝에 힘을 모을 수 있습니다. 붓대와 화선지

가 수직을 이루면 다섯 손가락의 힘이 골고루 붓끝에 미치게 되는데 이것을 '오지제력(五指齊力)'이라고 합니다. 어깨에서 팔꿈치를 통해 내려오는 힘은 손목에 미치도록 하며, 이때 손목의 좌우 양측이 약간 뒤집혀 붓끝이 밖을 향해 나아가도록 하여 역세를 취함으로써 생동감 있는 획을 만들 수 있습니다.

● 온몸으로 쓰는, 신법

온몸의 힘과 기를 이용하여 글씨를 쓰는 것을 감히 신법(身法)이라 정의하고 싶습니다. 작은 글씨나 중간 크기 정도의 글씨는 팔과 어깨의 힘만으로도 가능하나 큰 글씨는 그것만으로는 힘찬 글씨를 쓰기 어렵습니다.

연주자들이 마치 신들린 사람처럼 악기와 하나 되어 온몸으로 연주하듯, 글씨를 쓸 때도 붓과 몸이 혼연일체가 되어야 합니다. 붓이 가는 방향으로 몸도 같이 움직여 시냇물이 흐르듯 기세가 막힘이 없어야 합니다. 붓이 머무는 곳에서는 붓끝에 온몸을 실어 정중동의 운필을 취함으로써 글씨에서 신비로운 맛을 느낄 수 있습니다.

붓과 몸이 서로 따로 놀면 운필의 흐름을 영활하게 할 수 없어 기세

가 막히게 됩니다. 마치 새가 하늘을 날듯 글 쓰는 사람과 붓이 하나
될 때 비로써 일필휘지 기운생동의 글씨를 쓸 수 있습니다.

● 필관을 잡는 방법

글씨 쓰는 사람마다 붓을 잡는 위치가 각양각색입니다. 정교한 해서
나 예서를 쓸 때는 붓을 운필하기 쉽도록 붓대의 아랫부분을 잡고, 자
유분방한 행·초서를 쓸 때는 붓대의 중간 정도 또는 그보다 더 윗부분
을 잡아도 괜찮습니다. 다만 붓대의 아랫부분을 잡을수록 시야가 좁
아지고 점점 위로 올라갈수록 운필을 원활하게 할 수 있으나 자칫 필
봉이 뜨기 쉽습니다.

당나라의 서법가 노휴는 "붓을 잡을 때 높고 낮음은 종이로부터의
멀고 가까움이니 지면으로부터 거리가 멀면 필획이 뜨고 가벼우며,
가까우면 필획이 가라앉아 무겁게 된다."라고 했습니다. 결론은 자신
에게 가장 알맞은 방법을 선택하는 것이 가장 이상적일 것입니다.

4. 서예의 기본, 용필법

　글씨를 쓰는 법을 통틀어 '서법'이라고 합니다. 오랜 세월을 전해 내려오면서 새로운 필법들이 자꾸 생겼습니다. 방법과 용어도 서로 달라 다양한 서법의 본질적 의미를 꿰뚫기는 그리 쉽지 않습니다. 해서의 경우 구양순체를 배운 사람은 '구양순이 쓴 것과 다르면 서법에 어긋났다.'라고 말합니다. 안진경체를 공부한 사람은 '자신이 알고 있는 대로 쓰지 않으면 또 틀렸다.'라고 말합니다. 왕희지 난정서를 가지고 행서를 배운 사람은 '왕희지의 서풍대로 운필하지 않으면 역시 행서의 기본을 모른다.'라고 합니다. 모두 당치도 않은 말입니다.

　서법은 서풍에 따라 서로 상치되는 경우가 많습니다. 예를 들면 구양순체, 안진경체, 북위체는 운필법이 전혀 달라 서로 비교 대상이 될 수 없습니다. 같은 글씨라도 서풍에 따라 필법이 서로 다름을 이해해야 합니다. 물론 서체별로 대표적인 서예인들이 있긴 하지만 이것을 법으로 오인하는 우를 범해서는 안 됩니다. 그냥 한 개인의 서풍일 뿐이며, 그것을 절대시하는 것은 서예 공부를 하는 데 커다란 장애 요인이 될 수 있습니다.

왕승건은 "해서는 점과 획을 긋는 방법을 먼저 익힌 후에 부수처럼 간단한 글자를 연마하고 글씨를 써야 한다."라며 학습 과정과 용필의 중요성을 강조했습니다. 독창성이 생명인 예술에서 특정인의 서체에 맹종하는 행위는 그 사람의 글씨를 익히고 따라 쓰는 데는 능숙하게 될지 모르나 예술로 승화시키는 데는 암적 요인이 될 수 있습니다.

● **꼭 익혀야 할 용필법들**

용필법은 글씨를 쓰는 데 가장 기본이 되는 서법입니다. 기본 필법을 모르고는 고색창연한 서예의 맛과 정신을 느낄 수 없습니다. 용필법은 점과 획을 그을 때 붓을 다루는 방법이라면, 운필법은 손목과 팔목 그리고 몸 전체를 이용하여 글씨를 쓰는 방법으로 운완법과 밀접한 관계가 있습니다. 그러나 통상적으로 용필법과 운필법을 혼용하고 있습니다.

용필을 제대로 하기 위해서는 우선 기본 필법을 익히고 필력을 길러야 하며, 붓을 누르거나 드는 필압과 붓의 속도를 적절히 조절하는 연습을 해야 합니다. 일청인은 "용필을 잘하는 사람이 대가요 명가니 획마다 생동감이 넘치는 풍취가 있어야 한다."라며 용필의 중요성을

강조했습니다. 용필의 기본은 기필, 행필, 수필로 시작됩니다. 붓의 끝을 '봉(鋒)'이라고 하는데, 획을 그을 때 붓끝의 위치에 따라 '중봉', '편봉', '측봉'으로 나눕니다.

① 기필(起筆)

기필은 '시필'이라고도 하며 붓을 가고자 하는 반대 방향에서 시작하여 쓰는 것으로 붓의 탄력을 얻기 위함입니다. 깊숙이 역입할수록 안온한 획을 얻을 수 있습니다.

② 행필(行筆)

행필은 '송필'이라고도 하는데 기필을 한 후 긋는 중간 단계의 과정을 말하며 지면과 팔이 수직이 되어야 합니다. 행필 시에는 붓털이 지면에서 떨어지지 않도록 붓대를 가볍게 눌러주어야 합니다.

4. 서예의 기본, 용필법

③ 수필(收筆)

수필은 '회봉'이라고도 하며 점 또는 획을 다 쓰고 붓을 지면에서 거두어 마무리하는 것으로 필봉이 밖으로 드러나지 않도록 해야 합니다. 느긋하게 획을 거두어야 침온함을 얻을 수 있습니다.

구양순, 〈구성궁예천명〉 – 가로획 수필

구양순, 〈구성궁예천명〉 – 세로획 수필

④ 중봉(中鋒)

중봉은 획을 그을 때 붓끝이 획의 중앙을 지나는 것으로 운필의 가장 기본이 됩니다. 필압에 따라 가느다란 획에서부터 굵은 획까지 다양한 획을 표현할 수 있으며, 획의 느낌은 비교적 엄정하고 장중하며 강인한 느낌을 줍니다.

안진경, 〈안근례비〉, 土 구양순, 〈구성궁예천명〉, 中

⑤ 만호제력(萬毫齊力)

글씨를 쓸 때 모든 붓털이 힘을 골고루 발휘하는 것을 '만호제력'이라고 합니다. 먼저 붓이 손가락 가운데 있으면서 손가락의 간격은 조밀하게 하여 그것의 힘이 필봉에 직접 전달되고 팔의 힘과 어깨의 힘이 직접 붓끝까지 전달할 수 있으면 만호제력이 됩니다.

⑥ 측봉(側鋒)

측봉은 편봉처럼 붓끝이 한쪽 가장자리를 지나기는 하나 언제든지 붓을 중봉처럼 다시 일으켜 세울 수 있는 상태로 중봉과 편봉의 중간 상태를 의미합니다. 측봉은 붓을 움직이는 방향은 물론 필세나 강약, 굵기의 변화가 변화무쌍하여 행·초서를 쓰기에 적합하며 예술성이 높아 작품을 쓸 때 아주 유용하게 이용됩니다.

주화갱은 "정봉은 굳셈을 취하고 측봉은 연미함을 취한다. 왕희지도 난정서에서 측봉을 자주 사용했다."라고 했습니다. 그러나 빙무는 "측필로 고움을 취한다는 것은 모두 잘못된 것이다. 서예를 배우는 데는 결코 정법을 벗어나서는 안 된다."라고 했습니다. 중봉이든 측봉이든 자신이 의도하는 대로 붓을 마음대로 장악할 수 있다면 그것이 바로 운필의 묘경에 이른 것입니다.

⑦ 편봉(偏鋒)

편봉은 획을 그을 때 붓끝이 한쪽 가장자리로 지나는 것으로 빗자루로 청소할 때처럼 필봉이 완전히 치우쳐버린 것을 말합니다. 행·초서에서 전절(轉折)을 할 때 많이 나타나는 현상이며 골기를 얻기 어려워 일명 패필이라고 합니다.

김정희, 〈추사 김정희 선생이 쓴 서첩〉,
26.6*15.5, 국립중앙박물관 소장. 중봉과 측봉의 적절한 조화

4. 서예의 기본, 용필법

⑧ 장봉(藏鋒)과 노봉(露鋒)

　'장봉'은 역입하여 붓끝을 감추는 기법으로 해서를 쓸 때 많이 활용하며 모필의 탄력을 얻을 수 있습니다. '노봉'은 붓끝이 나아가는 길을 그대로 보여주는 것으로 운필의 묘를 살릴 수 있어 행·초서에서 많이 이용되며 견사(牽絲)가 대표적인 예입니다.

노봉

장봉

⑨ 제(提) · 안(按) · 돈(頓) · 좌(挫)

　'제'·'안'은 붓을 끌고 누르면서 가는 것이고, '돈'·'좌'는 붓을 멈추고 조아리면서 꺾는 것으로 전절할 때 사용하는 용필법입니다. 제·안과 돈·좌는 항상 동시에 이루어집니다.

⑩ 무수불측(無垂不縮)·무왕불수(無往不收)

미불이 주창한 것으로 '무수불측'은 세로획을 그을 때 드리움이 있으면 움츠림이 있어야 하며, '무왕불수'는 가로획을 그을 때 감이 있으면 거둠이 있어야 한다는 용필법으로 역입과 회봉을 터득하면 이해할 수 있습니다. 기필과 수필 시 붓을 천천히 누른 후 나아가고 거두는 것으로 점획의 생기와 신채를 얻을 수 있습니다.

⑪ 절(折)

가로획, 세로획, 파임 등을 운필할 때 필봉을 잠깐 멈추면서 세운 뒤 다시 진행 방향으로 나아가는 것을 말합니다. 파임을 할 때 한 획에서 세 번 절을 주는 것을 '일파삼절'이라 하며 송익이 창안하였습니다. 일파삼절은 널브러진 붓끝을 다시 모을 수 있는 용필법으로, 중봉을 취하기에 이상적이고 글씨에 변화와 생동감을 줍니다.

안진경, 〈마고선단기〉, 之 - 절

4. 서예의 기본, 용필법

획의 시작 부분이 반원처럼 둥근 것을 '원필'이라 하는데 이는 부드 럽고 중후한 느낌을 줍니다. '방필'은 획의 시작 부분이 모난 것을 말하 며 예서나 해서에서 획을 시작할 때 많이 사용되고 험준한 느낌을 줍 니다.

〈조맹부 전서 천자문〉 - 원필 〈장맹룡비 비액〉 - 방필

⑬ 현침수로(懸針垂露)

두 종류의 세로획을 일컬으며 획의 아랫부분이 바늘처럼 뾰족하게 하는 기법을 '현침', 끝부분을 이슬방울이 맺힌 듯한 모양으로 쓰는 것을 '수로'라 합니다. 주로 해서에서 많이 활용됩니다.

〈구성궁예천명〉千 – 현침 　　　〈구성궁예천명〉下 – 수로

⑭ 마제잠두(馬蹄蠶頭)와 잠두연미(蠶頭燕尾)

가로획을 긋는 방법으로 '마제잠두'는 획의 앞부분은 말발굽처럼, 끝 부분은 누에머리처럼 만드는 해서 필법을 말합니다. '잠두연미'는 예서 필법으로 획의 앞부분은 누에머리처럼, 끝부분은 제비 꼬리처럼 만드는 것으로 역입평출과 같은 용필법입니다.

⑮ 추획사(錐劃沙)와 인인니(印印泥)

'추획사'는 송곳으로 모래 위를 쭉 그으면 가운데 부분은 깊이 파이고 양쪽 가장자리는 돌기가 형성되어 불룩 튀어 오르는 것처럼 점획을 그을 때도 붓을 수직으로 세워 화선지에 구멍이 뚫어질 정도로 힘껏 찍고 그어야 하는 용필법을 말합니다. '인인니'는 진흙 위에 수직으로 도장을 찍으면 그 형태가 명확하게 드러나는 것처럼 용필하는 것을 의미합니다. 당대의 대가인 저수량, 유공권에 이어 송나라의 서예가 황정견에 이르러 완성되었습니다.

⑯ 서미(鼠尾)

삐침이나 세로획의 현침을 그을 때 쥐의 꼬리같이 튼실하고 예리하게 표현하는 용필법으로 주로 해서에서 많이 활용합니다.

마제 잠두

잠두 연미

안진경의 里 – 마제잠두

조전비의 里 – 잠두연미

모래 위의 沙 – 추획사

진흙 점토에 찍은 인장 – 인인니

4. 서예의 기본, 용필법

⑰ **견사(牽絲)**

주로 행·초서에서 쓰이며 행필 중에 점과 획, 위 글자와 아래 글자 사이를 연결해 주는 가는 선을 일컫습니다. 의도적으로 견사를 만들면 정신을 해치고 맥이 끊깁니다. 필세를 이용하여 물 흐르듯 자연스럽게 리듬을 타는 것이 중요합니다. 달중광은 "맥이 끊어지지 않고 점획보다 가늘어야 한다."라고 했으며 예리하고 섬세해야 합니다.

和
平

⑱ 옥루흔(屋漏痕)

빗방울이 벽을 타고 흘러내리듯이 세로획을 곡선으로 생동감 있게 표현하는 중봉 필법으로 심윤묵과 주리정이 주창하였습니다. 채옹은 "획이 너무 평평하거나 곧으면 단조롭고 생동감이 없으므로 곡세가 있어야 한다."라고 했는데 옥루흔과 상통하는 말입니다.

가옥의 누수(漏水) 현상 – 옥루흔

⑲ 질삽(疾澁)

질은 물을 따라 내려가는 배와 같이 빠른 속도로 운필하는 것을 이르며, 삽은 배가 물을 거슬러 올라갈 때 물의 저항을 극복하기 위해 천천히 가면서도 힘껏 밀고 올라가는 것처럼 붓끝이 먼저 앞에 나아가도록 왼쪽에서 오른쪽으로 밀고 감으로써 험준하고 강한 획을 만들어내는 용필법을 말합니다. 획이 길 때는 한 획 안에서도 질삽의 변화를 느낄 수 있게 하는 것이 좋습니다. 채옹은 "배가 물을 거슬러 올라가는 것처럼 역세를 취함으로써 글씨의 오묘한 맛을 얻을 수 있다."라고 했습니다.

⑳ 비백(飛白)

비백은 후한의 채옹이 솔로 붓질을 하는 것을 보고 고안한 용필법입니다. 붓끝이 지나간 길에 먹물이 지면에 완전히 묻지 않고 흰 부분과 붓털의 까만 부분이 실선처럼 나타나는 현상을 말합니다. 예서와 행서에서 많이 쓰이며, 글쓴이의 운필 능력을 최고로 발휘할 수 있는 최고급 필법입니다.

갈필을 이용하는 경우가 많은데 정확한 용필법을 알지 못하고는 비백이 있는 글씨를 쓰기란 여간 쉽지 않습니다. 비백을 얻기 위해서는 붓의 탄력을 이용해야 합니다. 붓털의 절반 이상을 역입한 후 순간적으로 튕겨 오르거나 나아가는 힘을 이용하면 실타래같이 선

명한 비백을 얻을 수 있습니다. 장회관은 비백을 '신선들이 춤을 추는 모습과 군자의 아름다움'에 비유할 정도로 서법의 극치로 여겼습니다.

㉑ 영자팔법(永字八法)

이 필법은 예서에서 연유한 것으로 최원, 장지, 종요, 왕희지 등을 거쳐 수나라의 승려 지영에 이르러 완성되었으며 우세남을 통해 일반화되었습니다. 해서의 기초가 된 필법으로, 모든 필법 중에 으뜸이라할 수 있습니다. 이양빙은 "왕희지는 어렸을 적부터 많은 글씨를 썼지만 15년 동안이나 영자팔법에 대해 공력을 기울인 끝에 필세를 깨우쳐 모든 글자를 통달하게 되었다."라고 했습니다.

반면 송나라 사대가의 한 사람인 황정견은 "글씨를 배우는 사람이 난정서에 있는 영자를 사용하여 글자를 쓰게 될 경우 모는 것이 거기에 구속받게 되어 속기를 면치 못한다."라고 했습니다. 그렇습니다. 어찌 보면 모든 필법의 어머니이자 결정체라 할 수 있는 영자팔법의 효용성을 비판적인 시각에서 바라본 황정견이야말로 법고창신의 진정한 의미를 깨달은 선각자라 아니할 수 없습니다.

디스토리 블로그, 추사 김정희 11 - 영자팔법(永字八法)

열정과 의욕이 너무 지나치면 기본을 무시하기 쉽습니다. 서예의 오묘한 이치를 맛보고 싶다면 다양한 용필법을 반드시 익혀야 합니다. 그래야 비로소 서예에 눈이 뜨이고 작품을 감상할 수 있는 분별력이 생깁니다. 올림픽 피겨스케이트 금메달리스트인 김연아 선수는 "하나의 동작을 익히기 위해 삼천 번 이상을 넘어지며 연습했다."라고 했습니다. 세계적인 축구 스타 손흥민 선수의 아버지 손정웅 감독은 "흥민이가 공을 완벽하게 다룰 수 있기 전에는 슈팅을 허락하지 않았다."라

고 했습니다.

　필법을 무시하고 글씨를 쓴 사람은 아무리 오랫동안 연마해도 자태만 유려해 보일 뿐 좀처럼 필력이 늘지 않습니다. 서예는 외형적으로 표현할 수 없는 인간의 내밀한 삶과 밀접한 관계가 있습니다. 문학과 철학까지 포괄하는, 깊고 오묘한 혼의 예술입니다. 단기간에 그 이치와 섭리를 깨칠 수 없는 신비롭고 성스러운 영역이기에 조급함은 금물입니다. 예술은 작가의 땀과 시간과 혼이 결합하여 인고의 세월 속에서 탄생하기 때문입니다.

서법의 확장도

김광욱, 『서예학개론』, 계명대출판부, 2007, p. 56.

　　　　　4. 서예의 기본, 용필법

5. 서법 이해의 지름길, 임모(臨模)

● 임서(臨書)와 모서(模書)

임모는 '임서'와 '모서'로 구분합니다. 모서는 투명한 종이를 법첩에 올려놓고 그대로 보고 베끼는 것을 말하고, 임서는 법첩이나 체본을 보고 쓰는 것을 의미합니다.

주성연은 "처음으로 글씨를 배우는 사람에게는 임모보다 더 좋은 방법은 없다."라고 했습니다. 반면 소동파는 "임모는 글자 중의 글자를 배우는 것에 불과하다."라며 임모의 문제점을 지적했습니다. 진윤 역시 "다른 사람의 서풍에 구애받지 말고 자기 풍으로 써야 한다."라며 임모의 방향을 제시했습니다.

임서를 할 때 구궁격지를 사용하면 글자의 간격이나 점획의 모양을 익히기는 효과적이지만 자칫 점획의 모양이 판에 박힌 듯 틀에 얽매일 수 있으며, 글쓴이의 필의를 얻을 수 있지만 필세를 잃기 쉽습니다.

임서는 서법 터득이 목적입니다. 무모한 임모는 예술에서 가장 중요한 요소, 즉 작가의 원초적인 개성과 창의성을 저해할 수 있습니다. 특

정 서체나 체본을 지나치게 많이 따라 쓰면 비록 글씨 모양새는 이룬 것 같지만 마치 판각을 새긴 것처럼 경직되기 쉽습니다.

田英章,〈大楷九成宮醴泉銘〉

● 형임(形臨)과 의임(意臨), 그리고 배임(背臨)

 임모는 법첩을 자세히 관찰·감상하는 것으로부터 시작됩니다. 글씨를 자세히 관찰하고 분석하여 그 특징을 최대한 살려내어야 합니다. 점·획의 형태는 물론 용필법, 운필 속도, 리듬감, 선질까지도 잘 살펴서 그림을 그리듯이 묘사해야 합니다. 임서에는 형임과 의임이 있습니다. 형임은 글자의 모양을 따라 쓰는 방법이고 의임은 의취를 살려 쓰는 방법을 말합니다. 글자의 형태를 파악한 후 한 획 한 획 쓰지 말고 한꺼번에 쓰는 습관을 길러 필세, 필력, 필의를 살려내는 것이 좋습니다. 법첩을 보지 않고 연상작용을 통해 글씨를 쓰는 것을 배임이라고 하는데 이것은 일종의 창작 과정이라고 보는 것이 좋습니다. 작가의 생각과 사상이 수반되기 때문입니다.

 명나라의 서예가 동기창은 "글씨는 모름지기 숙달된 다음에야 생기를 얻을 수 있으니 용필법을 완전히 익힌 후에 법첩을 쓰는 것이 올바른 학습 방법"이라고 했습니다. 임서를 많이 하면 법첩의 글씨와 닮아갈 수는 있습니다. 하지만 글쓴이의 정신과 내면세계까지는 닮아갈 수 없습니다. 손과정은 "임서는 반드시 거쳐야 할 과정이지만 어느 정도 경지에 도달하면 반드시 자신만의 작품세계를 열어야 한다."라며 지나치게 임서에 매달리거나 법첩을 맹신하는 행위 또한 경계했습니다.

6. 글씨의 생명, 선질

서예는 선의 예술입니다. 글씨란 점획의 조합에 의해 만들어집니다. 점획이 얼마나 기운이 넘치고 웅혼하며 중후한 느낌이 드는가에 따라 글씨의 분위기도 사뭇 달라집니다. 아무리 결구를 잘해도 선질이 좋지 않으면 그것은 허수아비와 같습니다. 선질은 용필과 완법, 신법, 그리고 묵법의 결정체로 이 중에서 어느 한 가지만 모자라도 온전한 획이 나오지 않습니다. 중봉을 기본으로 붓을 끌고, 누르고, 돌아보고, 꺾는 등 제·안·돈·좌의 전 과정을 거칠 때 비로소 굳세고 힘찬 획이 나옵니다.

모든 것에는 기본과 기초가 중요합니다. 좋은 집을 지으려면 주춧돌, 기둥, 대들보 등 골격을 이루는 재료를 잘 골라야 하듯 글씨를 쓸 때도 글자의 구성요소인 점과 획이 튼실해야 합니다. 원교 이광사는 "획은 활물같이 살아 꿈틀거려야 한다."라고 했습니다. 아무리 기교를 부려도 점획이 탄탄하지 못하면 기운이 없고 볼품없는 글씨가 됩니다. 역사에 이름을 남긴 훌륭한 서예가들의 글씨를 살펴보면 일점일획도 어설프게 그은 획은 없습니다. 시작과 끝이 명확하고 힘이 넘치

며 점 하나도 빈틈이 없고 완벽합니다. 획질은 붓을 다루는 능력에 비례합니다. 중봉이 기본이며 먹의 농담과도 밀접한 관계가 있습니다. 필법을 터득한 사람은 획질이 보입니다. 획질이 좋은 글씨는 힘이 넘치고 생명이 살아 숨을 쉽니다. 아무리 쳐다봐도 싫증이 나지 않습니다. 영혼이 깃들어 가슴까지 설레게 합니다. 선질은 '서예의 알파요 오메가'입니다.

7. 만법의 바다, 자전과 법첩

● 한자의 씨알, 부수

글자에는 씨알이 있습니다. 한글에는 자음과 모음이 있고 영어에는 알파벳이 있습니다. 한자의 글자 수는 약 7만여 개가 넘는다고 합니다. 자수가 워낙 많아 글자를 찾기 쉽게 간단하게 분류해 놓은 것이 바로 부수입니다. 부수는 일정한 형태·음·의미를 가지고 있습니다. 독립어로 쓰이는 경우가 많으나 단순히 부수의 역할만 하기도 합니다. 한나라 허신의 『설문해자』에서 처음 등장하며 현재 214자가 통용되고 있습니다.

부수는 그림, 즉 이야기에서 시작됩니다. 부수에는 글자가 만들어질 당시의 자연환경, 생활방식, 사상, 철학 등이 스며 있어 무한한 상상력과 호기심을 자극합니다. 글자의 생성 원리가 담겨 있어 글씨의 구조와 조형의 원리를 이해하는 데 제격입니다. 한자는 부수의 조합입니다. 기왓장을 하나씩 짜 맞추듯이 부수만 잘 조합하면 아름다운 건축물처럼 멋진 글씨가 탄생합니다.

● 명가의 세계, 법첩

법첩은 대부분 비문에 새겨진 글씨를 탁본하여 확대한 것입니다. 실제 글자의 크기는 대략 3~5㎝ 정도에 불과합니다. 그런데 임서를 할 때도 큰 붓으로 그대로 따라 쓰는 경우가 많습니다. 작은 붓으로 쓴 글씨와 큰 붓으로 쓴 글씨의 운필법에는 많은 차이가 있습니다. 그냥 대충대충 모양만 흉내 내면 용필법·결구법·장법 등을 알아볼 수 없습니다. 붓이 오고 간 길과 기필 각도·방향·지속·압도·크기 등을 현미경으로 미생물을 관찰하듯이 한 자 한 자 찬찬히 분석하면서 써야 합니다. 무조건 법첩만 많이 쓴다고 좋은 글씨가 되지 않습니다. 원문 및 붓의 크기, 털의 유연성을 고려하며 글씨를 써야 필법을 제대로 이해할 수 있습니다.

장회관은 왕희지의 글씨를 "아가씨의 재주는 있으나 사나이의 기개는 없다."라고 혹평했습니다. 글씨는 감상하는 사람의 관점에 따라 이처럼 다양하게 평가되고 때론 비판의 대상이 되기도 합니다. 한 사람의 서풍에 맹목적으로 빠져들기보다 다양한 작품을 자세히 비교·분석하고 연구하여 자신의 글씨로 녹여내는 것이 서예 연마의 지름길이라 할 것입니다.

● 서체의 보고, 자전

흔히 '서예' 하면 왕희지·구양순·안진경 등 유명 서예가들의 글씨를 떠올립니다. 이것은 편협된 시각이며 예단입니다. 평생을 몇 권의 법첩에 의지하여 마치 그것을 서예의 전부로 인식하는 사람도 있습니다. 참으로 딱한 노릇입니다. 당시에는 제대로 인정받지 못했으나 훗날 대가의 반열에 오른 사람도 있고, 역사의 그늘 속에 영원히 묻혀 버린 훌륭한 서예가도 많습니다.

자전에는 시대별·서체별로 작가 미상의 다양한 글씨들이 엄청나게 많이 수록되어 있습니다. 서예 역사와 변천 과정도 한눈에 파악할 수 있습니다. 법첩에서 볼 수 없었던, 이미지나 느낌이 전혀 다른 다양한 필법들도 수두룩합니다. 체본과 법첩에만 의존하면 편협한 공부가 되기 쉽습니다. 서예에 대한 고정관념과 인식을 완전히 바꿔야 글씨가 달라지고 발전합니다. 그 답을 자전에서 찾을 수 있습니다. 법첩에서만 보고 배웠던 한정된 필법에서 벗어나 자전이라는 넓은 글씨의 바다에서 보석 같은 필법들을 하나씩 하나씩 캐어내 보시기 바랍니다. 자전 속으로 풍덩 빠져 보면 이제껏 경험하지 못한 신세계가 있음을 알게 될 것입니다.

바람 풍(風) - 자전에 실려 있는 다양한 형태의 글씨

『大書源』, 二玄社, 2007.

8. 글씨 디자인, 결구법(結構法)

예술의 생명은 독창성입니다. 희소가치가 있어야 합니다. 평범한 것은 예술일 수 없습니다. 작품 속에 작가의 철학과 사상이 담겨 있어야 합니다. 생명력이 없는 글씨는 작품으로서의 가치가 없습니다. 서예도 시대에 따라 많은 부침과 변화를 거듭해 왔습니다. 명필의 개념도 서풍도 좋아하는 취향도 많이 달라졌습니다.

과거에 지나치게 집착하고 머무르면 발전이 없습니다. 예나 지금이나 시대를 앞서간 선각자들은 모두 그 당시에는 비난과 조롱의 대상이었습니다. 판교 정섭과 추사 김정희가 그랬고 쇠귀 신영복도 비극적인 현대사의 굴레에서 벗어나지 못했습니다. 금석학의 대가이자 소동파의 스승인 구양수는 "서예라는 것은 죽어라 연마하면 나름대로 능숙해질 수는 있지만, 그 기예를 놀이로 여길 정도의 즐거움과 여유가 없으면 진정한 개성은 나오지 않는 법이다."라고 했습니다.

붓끝으로만 쓰는 글씨는 이제 지양해야 합니다. 지적 사고에서 오는 다양한 경험의 축적을 통해 글씨를 살아 있는 생명체로 만들어야 합니다. 현대는 감성의 시대요, 디자인의 시대입니다. 글씨 한 획 한 획

에 감성을 불어넣어 시대정신에 알맞은 고품격 디자인을 해야 합니다. 주성연은 "글씨란 탁발승이 동냥한 것을 솥에 넣고 죽을 쓰는 것처럼 훌륭한 서예가들의 좋은 점을 본받아 자신만의 창의적인 방법으로 녹여낼 때 일가를 이룰 수 있다."라고 했습니다.

쇠귀 신영복, 〈춘풍추상〉, 신영복, 『처음처럼』, 돌베개, 2016.

● 결구(結構)

한자는 전형적인 상형문자로서 예술성을 발휘하기 참 좋은 구조적 특징을 갖고 있습니다. 간단한 글자는 의미를 담고 있어 좋고 복잡한 글자는 조형성을 발휘하기에 더없이 좋습니다. 소리로 뜻을 나타내는 문자들은 부호로 의미를 전달하지만, 한자는 집을 짓듯이 다양한 점과 획을 이용하여 글자를 구성하기에 최적의 조건을 갖추고 있습니다. 글자를 보기 좋고 짜임새 있게 체계적으로 조립하는 기준과 법칙이 결구법입니다.

시대마다 새로운 서체의 등장과 함께 다양한 결구법이 고안되었습니다. 한 서체에서도 서풍별로 결구법이 달라 많은 혼란을 겪기도 했습니다. 대표적인 서풍으로는 구양순과 안진경의 해서풍 및 북위서풍의 〈장맹룡비〉 등이 있으며, 〈난정서〉를 기반으로 하는 왕희지 풍의 행서 등이 있습니다.

결구를 할 때는 점과 획이 서로 잘 어울려야 하고 느낌도 좋아야 하며, 글씨에 생기가 돌도록 붓을 잘 운용해야 합니다. 키가 크고 골격이 튼튼하며 적당히 살도 찌고 근육이 단단하여 혈기 왕성한 사람이 보기 좋은 것처럼 글씨도 이와 똑같습니다. 점획의 대소, 지속, 강약, 향배, 소밀, 음양, 비백, 필세 등은 글씨에 직접적인 영향을 미치는 것들로 한정된 공간에서 양념을 버무리듯 맛깔스럽게 잘 녹여내야 합니

다. 이들은 글씨의 운명과 사활을 결정할 수 있는 핵심 요체입니다.

① 대소(大小)

한 글자 안에서 점획의 크기는 신채에 많은 영향을 줍니다. 점획에 변화가 없으면 너무 밋밋해서 감상의 멋을 느낄 수 없을뿐더러 글씨가 무미건조해지기 쉽습니다. 한 글자 안에서 두 개 이상의 점과 같은 획이 반복될 때 반드시 점획의 크기에 다양한 변화를 주어 서로 다른 느낌을 주는 것이 좋습니다.

② 지속(遲速)

더디고 빠름을 '지속'이라고 합니다. 글씨에 운율과 리듬, 그리고 속도감이 없으면 살아 움직이는 듯한 변화를 느낄 수 없습니다. 왕희지는 "항상 열이 더디면 다섯을 급하게 하고, 열이 굽으면 다섯은 곧게 할 것이며, 열을 감추면 다섯은 드러나게 하고, 열을 일으키면 다섯은 엎드리게 해야 좋은 글이라 할 수 있다."라고 했습니다.

③ 강약(强弱)

점획을 강하고 약하게 하는 것은 용필 능력과 관계가 있습니다. 점획이 평이하면 글씨가 단조롭게 느껴지기 쉽습니다. 때로는 범이 웅크리고 있는 듯, 때로는 거북이가 엉금엉금 기어가듯 필획의 세기를

8. 글씨 디자인, 결구법(結構法)

조절하는 것이 좋습니다. 붓이 스칠 듯 말 듯 그으면 부드러운 획이 나오고, 온몸에 체중을 실어 수직으로 힘껏 누르면 바위에 구멍을 뚫을 듯한 강인한 느낌을 줍니다.

④ 음양(陰陽)

해와 달이 있고 하늘과 땅이 있는 것처럼 글씨에도 음양이 있습니다. 음양이 조화를 잘 이뤄야 기의 순환이 원활하며 생기를 띱니다. 한 글자 안에도 점·획 간에 음양이 있으며 획의 대소, 강약 등이 조화롭게 반복되면서 생동감 있는 글씨를 만들어 냅니다. 예컨대 가로획의 위 획은 양이 되고 아래 획은 음이 되며, 세로획의 왼쪽은 양이고 오른쪽은 음이 되는 이치입니다. 양이 굵고 강한 획이라면 음은 가늘고 긴 획이 될 것입니다. 운필 속도가 빠른 획은 양에 해당하고 느린 획은 음에 해당될 것입니다. 만약 한 글자 안에서 획의 굵기·운필 속도·점획 간의 여백 등에 아무런 변화가 없다면 밋밋하고 답답하기 짝이 없을 것입니다. 유희재는 "음양이 글씨의 품격을 결정하며 글씨를 쓸 때는 이 두 법칙을 겸비해야 한다."라며 음양의 중요성을 강조했습니다.

⑤ 소밀(疏密)

결구할 때 점·획 간의 거리가 먼 경우를 '소'라 하고 가까운 것을 '밀'이라고 합니다. 글자를 쓸 때 상황에 따라 때론 점·획 간의 거리를 멀

게도 하고 어떨 때는 가까이 밀착시켜 팽팽한 긴장감을 조성해야 글씨의 생동감을 느낄 수 있습니다. 등석여는 "글자의 획이 성긴 곳은 말이 달리고도 남음이 있어야 하고 빽빽한 곳은 바람도 통하지 못할 정도로 긴밀하게 해야 한다."라고 했습니다. 이처럼 점·획 간의 거리는 글자의 신채에 많은 영향을 미치는 것입니다.

⑥ 향배(向背)

점·획끼리 서로 마주 보고 있는 형세를 '향'이라 하고, 서로 등지고 있는 형세를 '배'라고 합니다. 강기는 "서로 마주 절하고 서로 등지듯 써야 한다."라고 했습니다. 예컨대 점·획 간에 서로 조응되지 않으면 결구가 서로 조화를 이루지 못하고 불안정하게 됩니다. 한 글자 안에서도 여러 개의 획이 서로 하모니를 이룰 수 있도록 점·획의 방향과 위치를 잘 안배해야 합니다. 이로써 점·획 간의 조화를 이룰 수 있도록 해야 합니다. 안진경은 '향', 구양순은 '배'의 필법을 주로 구사했습니다.

⑦ 증감(增減)

한정된 공간에서 결구할 때 점획이 너무 많은 경우 획을 짜 맞추기가 무척 어렵습니다. 반면 획의 수가 너무 적어 글씨가 단순하면 여백을 조정하기가 어렵습니다. 구양순은 "글씨를 쓸 때 필획이 너무 적거나 많을 때 획을 보태거나 줄여도 좋다."라고 했습니다. 해서·예서·해

서 등 관계없이 증감법을 활용하면 글씨를 멋있고 예쁘게 연출할 수 있습니다.

⑧ 필력(筆力)

어쩌다 마음에 드는 글씨를 보면 "야! 힘이 넘친다."라고 툭 내뱉습니다. 이 말의 속뜻은 "글씨를 참 잘 썼다."라는 표현으로, 필력이 좋다는 의미일 것입니다. 필력은 '중봉'을 운용할 때 붓끝에서 우러나오는 힘, 즉 필압을 조절할 수 있는 능력입니다. 이는 획질을 보면 알 수 있습니다. 획질은 자세, 용필, 완법 등이 잘 어우러질 때 힘차고 아름다운 자태를 보입니다. 강유위는 "붓을 제대로 잡아야 필력을 기를 수 있다."라고 했습니다. 붓을 꽉 움켜잡고 붓대를 수직으로 하면 붓이 지면에서 절대 뜨지 않습니다. 마치 눈길을 걸을 때 사각사각 발자국 소리가 나는 것처럼 붓과 화선지가 서로 마찰하면서 일으키는 신묘한 소리는 붓이 제대로 운용되고 있음을 알려주는 신호입니다.

⑨ 필세(筆勢)

서론에 이르기를 "서법의 귀중함은 용필에 있고 용필의 귀중함은 세를 얻는 데 있다."라고 했습니다. 점획이 서로 돌아보고 호응하려면 반드시 역세를 해야 필세를 얻을 수 있습니다. 필세는 기필 및 운필 방향과 밀접한 관계가 있으며, 점·획 간의 세력을 형성하려면 우선 붓의

탄력이 중요합니다. 탄력이 없는 붓은 점·획 간의 세력을 형성하기 어렵습니다. 탄력에 의해 붓이 튕겨 나가면서 강한 두 번째 획을 만들어 내는데, 이때 붓끝이 자연스럽게 가고자 하는 획을 향해야 합니다. 그다음 획은 세를 죽여 붓끝을 응축시킨 다음 다시 붓을 일으켜 세우고 죽이기를 반복하며 점·획 간의 세를 이어가는 것입니다.

또한 첫 획을 그은 후 두 번째 획을 쓸 때 대부분 붓을 들어 옮기는데 이때 붓의 탄력은 이미 사라져 버립니다. 고속으로 달리던 자동차가 시동이 꺼져 다시 멈췄다 출발하는 것처럼 세가 죽어버리는 것입니다. 해서의 경우 점·획을 한 획 한 획 만들어 결구를 하기 때문에 붓을 들어 옮기는 것이 당연하지만 예서나 행·초서의 경우는 일필휘지로 운필해야 붓끝이 역입과 회봉을 반복하며 세가 형성되는 것입니다. 필세가 형성되면 자연스럽게 혈맥이 관통하는 법입니다.

⑩ 필의(筆意)

글씨를 처음 배울 때는 주로 체본을 쓰거나 임모를 합니다. 임모는 용필법을 이해하고 글자의 형태를 익히는 데 많은 도움을 줍니다. 하지만 지나치게 임모에 의존하면 그것이 습관이 되어 자신의 정체성을 잃고 맙니다. 아무리 멋진 글씨를 쓰고 싶어도 그 울타리를 벗어날 수 없게 됩니다. '서여기인'이라고 했습니다. 사람마다 생김새와 말투 등이 다르듯이 글씨도 쓰는 사람에 따라 천차만별입니다. 그 사람의 사

상과 철학은 물론 자기의 고유한 색깔과 개성이 작품 속에 모두 고스란히 녹아 있는 것을 '필의'라고 합니다.

● 일필휘지(一筆揮之)와 기운생동(氣韻生動)

여러 개의 글씨를 단숨에 흥취 있고 힘있게 써 내려가는 것을 '일필휘지'라 합니다. '기운생동'은 마치 용트림하듯 필세가 좋고 글씨에 기품이 서려 생동감이 넘치는 글씨를 말합니다. 일본의 '유겡'과 같은 신령스러운 개념으로 형태에 정신을 불어넣은, 우주론적이며 형이상학적인 개념을 의미합니다. 불가에서도 '태고무법'이라 하여 일필휘지와 기운생동의 묵적을 제일 중요시합니다. 현란하게 춤을 추는 듯한 산사의 글씨들이 이를 잘 말해 줍니다. 이 두 필법은 좋은 글씨가 반드시 갖추어야 할 가장 중요한 요소입니다.

왕희지는 "만약 획이 너무 평평하거나 곧아 마치 산가지를 늘어놓은 것처럼 위아래가 반듯하고 앞뒤가 고르면 점과 획이 모여 있는 것일 뿐 글씨라고 할 수 없다."라고 했습니다. 그러나 대부분의 서예 작품은 마치 공장에서 제품을 찍어낸 것처럼 결구나 장법이 거의 일정합니다. 글씨의 모양을 사각의 틀이나 일정한 구조 속에 꿰맞출 필요

는 전혀 없습니다.

처음에는 부자연스럽고 어색해 보여도, 부조화 속에 조화를 이룰 수 있도록 획을 배치하고 여백을 조정하는 것이 결구의 최고 비법인 것입니다. 인공지능의 발달로 자기가 원하는 이미지를 컴퓨터에 입력하면 순식간에 훌륭한 작품이 뚝딱 탄생하는 시대입니다. 서예도 예외일 수는 없습니다. 똑같은 획과 규격화된 글씨, 평범한 작품은 이제 예술이 될 수 없으며 더는 살아남을 수도 없다는 사실을 냉정히 인식해야 합니다.

이광사, 〈해탈문〉 – 해남 두륜산 대흥사 소재. 일불휘지의 전형

9. 조화미의 상징, 장법

'장법(章法)'은 글씨나 문장을 다양한 방법으로 조화롭게 배치 및 배열하는 것을 말합니다. 크고 작고, 진하고 옅고, 풍만하고 날씬한 글씨가 균형·반복·운율·대칭을 거듭하며 한데 어우러져 문장 전체가 리드미컬해야 합니다.

첫째, 글자 한 자 한 자가 문장 전체와 조화를 이루어야 합니다.

둘째, 자와 자, 행과 행간의 거리가 적당하며 리듬을 타야 합니다.

셋째, 자간의 상하, 좌우가 서로 호응해야 합니다.

넷째, 자와 자간의 정신과 기운이 서로 통하고 변화무쌍해야 합니다.

다섯째, 글자의 크기가 균형을 이루면서도 다양해야 합니다.

여섯째, 먹빛과 필선의 변화를 통해 역동성이 느껴져야 합니다.

일곱째, 여백의 미를 고려해야 합니다.

여덟째, 음양의 조화를 잘 살려야 합니다.

아홉째, 일필휘지로 기운생동하는 분위기를 연출해야 합니다.

동양에서는 여백의 미를 최고의 미로 간주합니다. 이는 건축·토목·문화·예술 등 모든 분야에 고루 적용되며 동양사상의 정수라고도 할

수 있습니다. 비움은 모든 것을 내려놓음으로써 성립합니다. 이는 '허' 와 '실'의 원리이기도 합니다. "운필을 잘하기도 어렵지만, 여백의 미를 살려내는 것은 더더욱 어려운 일"이라고 했습니다.

　명말 청초의 화가 달중광은 이것을 '지백수흑'이라고 했습니다. "먹 이 있는 곳에는 신채가 있어야 하고 먹이 없는 곳에는 의취가 있어야 한다."라는 것입니다. 가로쓰기든지 세로쓰기든지 문장의 형식은 그리 중요하지 않습니다. 품격이 높은 글씨일수록 이처럼 공간과 여백의 미를 잘 살린 작품입니다. 결구를 고민하면서도 장법을 생각하는 지 혜가 글씨의 백미요 장법의 극치라 할 수 있습니다.

김정희, 〈계산무진(谿山無盡)〉

− 19세기, 종이에 먹, 62.5*165.5, 간송미술관 소장. 장법의 극치

9. 조화미의 상징, 장법

10. 선의 경지, 묵법

서예의 요체는 붓과 먹을 다루는 기술입니다. 아무리 용필이 뛰어난 사람일지라도 먹을 효과적으로 다루지 못하면 그것이 반감되고 맙니다. 때문에 '묵법(墨法)'은 글씨를 더욱 아름답게 만드는 절대요소입니다. 만약 먹이 너무 진하면 먹물이 엉켜 운필을 제대로 할 수 없고 너무 묽으면 신채를 잃기 쉽습니다.

동기창은 "글씨의 교묘함은 용필에 있고, 더욱이 용묵에 달려 있다." 라고 했으며 소동파는 진한 먹을 잘 사용해 그를 '농묵재상'이라 불렀습니다. 청나라의 서예가 왕몽루는 담묵의 대가로 알려져 있습니다. 조선 중기 김명국의 〈달마도〉는 거침없는 붓질로 신필의 경지를 잘 드러내고 있습니다. 담묵과 농묵을 오가며 득도한 달마의 표정을 어찌도 그리 대범하면서도 사실적으로 잘 표현했는지 경이롭기까지 합니다.

연무와 구름에 휩싸인 듯 묘한 정취를 풍기는 담묵의 자태는 동양화의 한 폭처럼 아름답고 학처럼 고고하게 느껴집니다. 엷으면서도

중후한 맛을 낼 수 있고 짙으면서도 생동감을 연출하는 것이 용묵의
경지가 아닐까 싶습니다.

　반천수는 "먹은 반드시 농한 중에 담함이 있어야 한다."라고 했습니
다. 정교함을 요하는 해서, 예서, 전서는 진한 먹을 사용하되 먹빛이
약간 마른 것이 좋고 자유분방한 행·초서는 너무 진하지도 묽지도 않
은 상태의 것이라야 붓이 막히지 않습니다. 그만큼 먹의 농담은 글씨
의 신채에 절대적인 영향을 미칩니다. 먹물을 너무 많이 묻힌 상태에
서 운필 속도가 느리면 글자에 뼈대나 골기가 없어지므로 유의해야
합니다.

　　　　　　　　　　　　　　　　10. 선의 경지, 묵법

임성부, 〈담〉, 2022, 한지에 먹, 24*18

11. 화룡점정, 낙관

 '낙관(落款)'은 '낙성관지(落成款識)'의 준말로 흔히 낙관과 인장을 통틀어 낙관이라 합니다. 송나라 때부터 보편화되었으며 원말의 예찬이 자신이 그린 그림에 관련 글을 직접 쓰고 인장을 찍었는데 이때부터 본격적으로 낙관을 사용하는 시초가 되었습니다. 이처럼 인장은 자신이 그림을 그리거나 글씨를 쓴 후 마지막 부분에 쓴 시기, 성명과 아호를 적고 인장을 찍는 행위로 자신의 작품임을 증명하는 것입니다.

 일반적으로 두인, 성명인, 아호인 세 개를 찍는데 요즘은 두인을 생략하는 경우가 많습니다. 낙관은 호와 이름순으로 쓰며 인장은 위쪽에는 음각(성명인)을, 아래에는 양각(아호인)을 찍습니다. 과거에는 서제가 끝나는 마지막 부분에 낙관 글씨를 쓰고 인장을 찍었으나 현대에는 낙관도 작품으로 인식하기 때문에 형식에 지나치게 얽매이지 말고 본문과 조화를 잘 이룰 수 있는 곳을 선정하여 찍는 것이 좋습니다. 반드시 본문보다 작은 글씨로 써야 하며, 인장의 크기도 낙관 글씨보다 약간 작은 것이 좋습니다. 가급적 드러나지 않으면서도 화룡점정의 미를 살릴 수 있도록 위치 선정을 잘해야 합니다.

임성부, 〈백송〉, 2022, 한지에 먹, 32*14

12. 심미안의 백미, 감상

중국인들은 따뜻하고 부드러우며 후덕하고 품격을 갖춘, 온유돈후한 것을 좋아합니다. 시와 그림은 물론 글씨도 마찬가지며 이것을 시·서·화 삼절의 기본으로 삼습니다. 글씨를 쓸 때도 기교를 부리거나 작가의 개성을 노골적으로 표현하지 않습니다.

변화를 추구하되 본질은 변하지 않은 글씨! 그 중심에는 시대를 초월한 중국인들의 중용사상이 자리하고 있으며 그것이 바로 법고창신의 세계인 것입니다.

채옹은 "좋은 글씨란 종횡으로 역동적인 형상들이 있는 것"이라고 했고, 왕승건은 "서예의 높은 경지는 그 정신과 풍채를 으뜸으로 치며 형태와 본질은 그다음이다."라고 했으며, 소동파는 글씨를 사람에 비유하여 "글씨는 사람처럼 정신, 기운, 뼈, 살, 피를 모두 갖춰야 하며, 이 중 하나라도 없으면 글씨가 되지 않는다."라고 했습니다.

심미안은 비교·관찰에서 비롯됩니다. 분석·감상 등을 통한 개인의 다양한 정신기제가 작동하여 미의식으로 표출됩니다. 맨 처음에는 작품 전체에서 풍겨오는 분위기와 느낌을 감상한 후 내용을 음미합니

다. 그리고 장법과 운필법이 서법에 맞는지 살펴보고 작가가 살았던 시대적 배경과 사상도 참고해야 합니다. 예를 들면 당나라 때의 작품이라면 얼마나 서법에 충실했는지가 감상 기준이 될 수 있으며, 송대의 작품이라면 작가의 의취가 잘 드러났는지 따져봐야 합니다. 작가의 기질과 성향, 성장배경 등도 중요한 감상 포인트가 될 수 있습니다. 좋은 작품은 본질을 벗어나지 않으면서도 작가의 개성과 독창성이 최대한 반영된 것입니다. 작품 속에는 작가의 사상과 철학은 물론 정신적 품격까지 고스란히 녹아 있기 때문입니다.

좋은 글씨가 갖추어야 할 요건은 다음과 같습니다.

첫째, 정중동의 분위기를 살리며 일필휘지했는가?

둘째, 기맥이 상통하며 기운생동이 느껴지는가?

셋째, 운필이 자유롭고 작가의 흥취가 잘 나타나 있는가?

넷째, 글씨의 내용과 먹빛이 조화로운가?

다섯째, 여백의 미를 잘 살렸는가?

13. 다양한 작품을 창작하라

● 융합예술로의 서예

 미래는 융합의 시대입니다. 학문과 기술 등 다양한 분야에서 기술과 가치의 공유를 통해 새로운 시너지를 창출하고 있습니다. 대학에서도 학문 간 경계를 넘어선 융합 교육을 통해 학과와 전공의 장벽을 허물고 있습니다. 연극과 오페라, 그리고 영상예술을 대표적인 예로 들 수 있습니다. 후한의 장지는 초서에 해서의 획을 활용했고, 종요는 해서에 초서의 획을 가미했습니다. 판교 정석은 오체를 섞은 잡체서를 썼으며, 추사도 여러 글자체를 섞어 자신만의 독특한 추사체를 완성했습니다. 쇠귀는 작품에 해설과 삽화를 그려 누구나 쉽게 내용을 음미하고 친근감을 가질 수 있도록 새로운 작품의 패러다임을 구축했습니다. 글씨가 시가 되고 그림이 되며 그림이 글씨가 되는 현대판 시서화 삼절이자 융합예술의 전형이라 할 수 있습니다.

 최근에는 동양화와 서양화의 경계도 무너졌습니다. 각기 정신만이 존재할 뿐입니다. 오방색은 우리의 삶과 밀접한 관련을 맺고 있습니

다. 어린아이들의 무병장수를 빌며 돌이나 명절 때 색동저고리를 입히고, 귀신을 물리치기 위해 결혼식 때 신부에게 연지곤지를 바르며, 잔치할 때 국수에 오색 고명을 올리고, 궁궐·사찰 등에 단청을 칠하는 것 등이 모두 음양오행 사상에 근거한 것들입니다. 대통령 취임식, 올림픽 등 나라의 큰 행사가 있을 때마다 오방색은 국태민안의 상징으로 온 국민의 사랑을 받았습니다.

글씨를 쓸 때도 음양의 원리를 적용합니다. 악귀를 물리치고 복을 부른다는 행운의 오방색과 서예의 결합은 문자예술을 뛰어넘어 동·서양 사상을 아우르는 정신문화예술로서의 위상을 확고히 할 것입니다. 세인들의 관심에서 점점 멀어져 가는 글씨가 먹과 색의 만남을 통해 우리의 삶 속에서 새로운 문화예술 트렌드로 재조명받는 계기가 되기를 기대합니다.

쇠귀 신영복, 〈석과불식〉 – 글씨와 시와 그림의 만남

● 끼 있는 글씨만 살아남는다

훌륭한 서예가는 서풍을 고집하지 않습니다. 서법을 중시하되 서법
에 얽매이거나 집착하지 않습니다. 서예에 대한 식견과 안목이 뛰어
나 편협하지 않고 늘 열린 자세를 견지하며 붓끝에서 모든 것을 녹여
낼 줄 아는 운필 능력을 으뜸으로 삼습니다. 황백사는 "지혜로운 사람

은 글자 모양을 보고 법을 터득하며 그 법으로 창의적인 사고를 통해 천만 가지의 다양한 획을 만들어 낸다."라고 했습니다.

우선 나만의 글씨를 쓰고 싶다면 용필법을 완전히 이해하고 터득해야 합니다. 역대 훌륭한 서예인들의 글씨도 많이 써 보고 감상해야 합니다. 다양한 획들이 어떤 필치로 만들어졌는지 자세히 살펴보고 분석도 해야 합니다. 붓도 감각적으로 능숙하게 다룰 수 있어야 합니다. 그렇다고 말초적 기교나 외형적 기이함만을 쫓아가서는 안 됩니다. 글자 안에 숨어 있는 깊은 뜻을 찾아내야 합니다.

드라마처럼 글씨에도 '주연'과 '조연'이 있습니다. 주연이 되는 중심 획은 굵고 힘차게 긋고, 조연의 역할을 하는 획은 중심 획을 보완하는데 초점을 맞춰야 합니다. 모든 획을 한결같은 방법으로 처리하면 너무 단조롭고 무미건조하여 맛깔이 나지 않습니다. 지나치게 형태미만 추구해도 개성미를 얻을 수 없습니다. 예쁜 글씨는 금물입니다. 과감한 운필로 글씨에 혼을 불어넣어야 합니다. 좋은 글씨는 아무렇게나 막 쓴 것처럼 보이지만 속하지 않고 품격이 있습니다. 그냥 모양만 번지르르하다고 해서 좋은 글씨가 아닙니다. 다양한 필법들을 얼마나 잘 녹여 냈는지가 그 기준이 될 수 있습니다.

인공지능이 작곡을 하고 그림을 그리며 글씨를 쓰는 첨단 정보화시대입니다. 미국에서는 인공지능이 그린 그림이 전국대회에서 1등을 차지했고, 미술시장은 NFT가 판을 치고 있습니다. 특정 서풍에 매몰

된 정형화된 글씨는 대중의 이목을 끌기 어렵습니다. 앞으로는 작가의 개성과 창의성이 넘치며 끼가 있는 글씨만이 인정받고 살아남을 것입니다. 산에 올라가면 산의 참모습을 볼 수 없는 것처럼, 서법에 지나치게 구속되면 창의성을 발휘할 수 없고 개성미 넘치는 글씨를 쓸 수 없습니다. 사람마다 성격과 취향이 다르듯 글씨도 서체마다 고유의 성격과 빛깔을 지니고 있습니다. 자기가 좋아하는 서체에 집중하여 자신만의 독창적인 작품세계를 구축해야 합니다. "법첩이나 베끼는 자가 무슨 글을 쓰겠느냐?"라는 소동파의 말이 새삼 귓전을 울립니다.

13. 다양한 작품을 창작하라

임성부, 〈춤출 무〉, 2022, 화선지에 먹, 45*25

● 시대가 부르는 소통과 공감의 서예

학교에서 한자 교육이 사라진 지 벌써 수십 년이 지났습니다. 한자 교육을 받지 못한 인구도 국민의 3분의 2를 훌쩍 넘었습니다. "하늘 천, 따 지" 하고 천자문을 외우던 시절, 서화 작품은 가문의 품격을 웅변해 주는 상징이나 다름없었습니다. 지금 젊은 세대나 학생들은 서화 작품을 봐도 부러워하기는커녕 별로 관심조차 없습니다. 이들에게는 서예를 배우고 한자를 익히는 일 자체가 어찌 보면 무의미하고 우스운 일이 되어 버렸습니다. 우리 주변에는 아직도 읽지도 못하고 뜻도 알 수 없는 서예 작품이 관공서는 물론 집과 사무실 벽을 장식하고 있습니다. 공모전이나 전시회 등에 가면 그 현상이 더욱 심각합니다. 수십 년 글씨를 쓴 서예인들조차 자기가 쓴 글씨 외에는 무슨 내용인지 뜻도 잘 모르는 경우가 아주 많습니다.

근래에는 사회적 분위기에 편승해 트롯 신동을 비롯한 다양한 분야의 예·체능 영재들이 국민적 사랑을 받으며 저마다 꿈을 키워가고 있습니다. 얼마 전에는 해외 유학 경험이 전혀 없는 피아니스트 임윤찬이 '반 클라이번 콩쿠르'에서 60년 역사상 최연소로 우승을 했습니다. 자신의 재능과 노력, 부모의 헌신에 더해 음악 신동을 조기에 발굴·육성하기 위한 한국예술종합학교의 체계적인 교육 시스템이 있었기에 가능했던 것입니다. 이제 학교 서예 교육 과정도 학생들이 쉽고 재미

있게 배울 수 있도록 편성·운영해야 합니다. 볼거리와 놀거리가 있는, 특색 있는 서예 페스티벌도 많이 개최해야 합니다. 서예계는 물론 정부 차원의 제도적인 행·재정적 지원도 필요합니다.

서예가 생활 속의 예술로 다가서려면 우선 흥미와 호기심, 실용성이 전제되어야 합니다. 논어에 "아는 사람은 좋아하는 사람만 못하고, 좋아하는 사람은 즐기는 사람만 못하다."라고 했습니다. 비록 먹이 아니라도 좋습니다. 붓 한 자루만 있으면 언제 어디서든 일곱 빛깔 무지개처럼 예쁘고 아름다운 형형색색의 글씨를 신나게 쓸 수 있는 환경을 만들어 서예의 저변확대를 꾀해야 합니다. 학교나 문화센터가 아니라도 괜찮습니다. 길거리나 공원에서 일필휘지하는 모습을 감상하고 직접 글씨를 쓸 수 있다면 아마 모든 사람의 사랑을 받으며 소통하는 서예로 한 걸음 더 가까이 다가갈 수 있을 것입니다. 이것이 바로 붓으로 쓰는 '붓글씨', 즉 서예입니다.

붓으로 하나 되는 아름다운 세상을 꿈꾸며 글씨 한 점이 우리의 정신과 영혼을 일깨우는 가장 값지고 소중한 선물로 인식되는 그날이 오기까지 정신문화예술의 근간인 서예가 소통과 공감의 국민예술로 거듭날 수 있도록 발상의 전환이 절실합니다.

13. 다양한 작품을 창작하라

넷.

작품 창작의 실제

1. 들어가며

서예가 우리 생활 속에 살아 숨 쉬려면 한자를 잘 모르는 사람도 누구든지 언제 어디서나 글씨를 쉽게 음미하고 감상할 수 있도록 한자와 한글을 병용해서 작품을 만들어야 합니다. 여기에 소개하는 작품들을 창의적으로 응용하여 다양한 서예 작품들이 우리 생활 속에 깊숙이 스며들었으면 참 좋겠습니다.

2. 자본 감소

임성부, 〈초심〉, 2022, 화선지, 25*50 (저작권등록번호 제 C-2023-007634호)

임성부, 〈필립〉, 2018, 두방지에 동양화 물감, 33*33

2. 작품 감상

임성부, 〈무소유〉, 2022, 한지에 먹, 48*48

임성부, 〈행복〉, 2022, 한지에 먹, 55*27

2. 작품 감상

임서무, 〈무한불성〉, 2020, 한지에 주묵, 17*70

임서규, 〈진수무향〉, 2022, 한지에 동양화 물감, 25*70

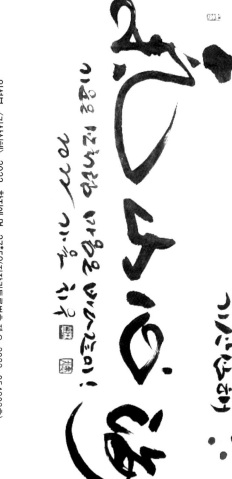

엄성부, 〈가산심해〉, 2022, 한지에 먹, 27*59(저작권등록번호 제 C-2022-054902호)

임성부, 〈화이부동〉, 2022, 한지에 먹과 주묵의 혼합, 24*68

2. 작품 감상

임성주, 〈감상운집〉, 2020, 한지에 동양화 물감, 17*70

임성무, 〈원견〉, 2022, 한지에 먹, 20*60

임성무, 〈원견〉, 2022, 한지에 먹, 20*60

임성부, 〈불심〉, 2022,
화선지에 먹과 주묵의 혼합, 15*57

임성부, 〈신망애〉, 2023, 화선지에 통용화 물감, 15*65

173

다섯.

캘리그라피에 도전하라

1. 캘리그라피의 개념과 특징

최근 유행하고 있는 캘리그라피는 시대가 요구하는 서예의 변화 흐름이라 할 수 있습니다. 그렇다고 모든 캘리그라피가 다 그렇다는 의미는 절대 아닙니다. 한글 캘리그라피를 쉽고 간단하게 생각하는 사람들이 의외로 많은데 사실은 전혀 그렇지 않습니다.

인터넷에 우후죽순 떠다니는, 작품성이 전혀 없는 글들을 캘리그라피로 오인해서는 안 됩니다. 정말 품격 있는 캘리그라피는 서예를 정복하고 붓을 제대로 운용할 줄 아는 사람만이 할 수 있는, 고도의 창작 활동이요 감성 글씨입니다. 캘리그라피와 서예는 붓을 활용한다는 공통점은 있지만 드러내고자 하는 의도는 사뭇 다릅니다. 캘리그라피는 감성 글씨인 만큼 작가의 개성과 창의성을 중요시합니다. 옛날 선비들이 글을 쓰다 문인화를 그렸듯이 시대정신을 살려 캘리그라피에 도전해 보면 그 매력에 푹 빠질 것입니다.

● 캘리그라피의 개념

캘리그라피의 역사는 아주 짧습니다. 굳이 연관을 짓는다면 현대 서예가 그 단초가 될 수 있습니다. 이에 대한 정의도 각양각색입니다. 캘리그라피의 사전적 의미는 "글씨나 글자를 아름답게 쓰는 기술. 좁게는 '서예(書藝)'를 이르고 넓게는 활자 이외의 모든 '서체(書體)'를 이른다."라고 되어 있습니다. 즉, 서예를 영어로 번역하면 '캘리그라피(Calligraphy)'가 됩니다. 캘리그라피의 본질적인 의미에 시대성까지 감안한다면, 캘리그라피란 '감성 글씨의 총칭'이 적당할 것 같습니다. 하지만 격조 높은 캘리그라피는 서예가 바탕이 되었을 때만 가능하다는 것을 유념해야 할 것입니다.

　　　　　　　　1. 캘리그라피의 개념과 특징

● 캘리그라피의 특징

캘리그라피는 일정한 규격이나 틀이 없는 감성 글씨입니다. 의미를 쉽고 빠르게 전달할 수 있으며 직감적 효과를 거둘 수 있습니다. 마음대로 개성을 표출할 수 있으며 감성과 창의성이 생명입니다. 예술성과 상업성을 동시에 가지며 신선한 느낌을 주어야 합니다. 붓 말고도 다양한 재료나 도구를 마음껏 활용할 수 있어 누구나 쉽게 배울 수 있습니다.

2. 이것이 캘리그라피다

캘리그라피는 누구든지 곧바로 의미를 알아볼 수 있도록 써야 합니다. 처음 대했을 때 깊은 울림이 있어야 하고, 소통이 잘되어야 합니다. 아무리 작품성이 뛰어나다고 할지라도 보는 사람이 이해할 수 없거나 그 의미가 제대로 전달되지 않는다면 그 가치는 반감되고 말 것입니다.

첫째, 구도를 잘 잡아야 합니다. 캘리그라피는 글씨와 그림이 한데 어우러져 작품의 완성도를 높이기 때문에 보는 이의 시선을 단번에 확 끌 수 있도록 글자 배치를 효율적으로 해야 합니다. 글자 수나 전달하고자 하는 내용에 따라 가로·세로 등 구도를 먼저 결정한 후에 글씨의 크기와 강약 등을 활용하여 변화를 주는 방법도 고려해야 합니다.

임성부, 〈아름다운 동행〉, 2022, 한지에 동양화 물감, 27*30

(저작권등록번호 제 C-2022-054482호)

　　　　2. 이것이 캘리그라피다

　둘째, 개성이 있어야 합니다. 작가의 개성과 창의성이 가장 존중되는 글씨가 캘리그라피입니다. 처음 공부할 때는 다양한 작품을 참고하고 기법이나 테크닉을 익히는 것이 중요합니다. 특정 주제를 설정해 놓고 역발상으로 작품을 구상해 보는 것도 좋습니다. 하지만 어느 정도 내공이 쌓이면 반드시 자기만의 작품을 창작해야 합니다. 다른 사람의 작품을 모방하는 순간 캘리그라피의 생명은 곧 사라집니다.

임성부, 〈사랑해요〉, 2022, 화선지에 먹과 주묵이 혼합, 12*64

2. 이것이 캘리그라피다

셋째, 정중동의 변화가 뚜렷해야 합니다. 캘리그라피는 감성을 자극하는 문자예술입니다. 야생마처럼 살아 움직이는 듯 넘치는 생동감과 때론 잔잔한 호수와 같은 고요함으로 메시지를 전달할 수 있는 무언의 힘이 있어야 합니다. 글자에 변화가 없고 단조로운 작품은 눈에 잘 띄지 않습니다. 전하고자 하는 메시지를 곧바로 알 수 있도록 글자의 크기, 굵기, 강약, 색깔 등에 다양한 변화를 주는 것이 좋습니다.

임성부, 〈삶〉, 2022, 한지에 먹, 27*30

2. 이것이 캘리그라피다

넷째, 이미지를 효과적으로 연출해야 합니다. 보는 이로 하여금 자신이 전달하고자 하는 내용에 공감할 수 있도록 해야 합니다. 영화나 연극을 보면서 같이 따라 웃고 울 듯이, 즉 주관이 아닌 객관의 잣대로 심리적인 요소까지 감안하여 작품을 구성해야 합니다.

임성부, 〈다도〉, 2022, 화선지에 동양화 물감, 20*40(저작권등록번호 제 C-2023-007633호)

2. 이것이 캘리그라피다

다섯째, 자신만의 독특한 서체를 개발해야 합니다. 현재 대부분의 캘리그라피 작품은 유명 작가 몇 사람의 스타일이나 글씨를 모방하는 수준에 그치는 경우가 많습니다. 멋진 작품을 흉내 내면 처음에는 그럴싸해 보이나 시간이 흐르면 흐를수록 더는 발전을 기대할 수도 없고 창작의 오묘한 맛도 느낄 수 없습니다. 마치 서예인들이 행서의 꽃이라고 불리는 왕희지의 〈난정서〉를 평생 임모하는 것과 같습니다. 학창 시절에 친구나 사랑하는 사람에게 정성껏 편지를 썼던 그 서체가 바로 자기의 고유한 글자체입니다. 이 세상에 하나밖에 없는 멋진 감성 글씨! 그것이 바로 캘리그라피의 매력입니다.

문화와 예술은 개성과 창의성이 수반될 때 무한한 시너지 효과를 발휘할 수 있습니다. 캘리그라피가 바로 그 중심에 서 있습니다.

임성부, 〈운학〉, 2020, 사진과 글씨 합성

2. 이것이 캘리그라피다

여섯.

깨달음의 예술, 서예

1. 추사체는 추사에게로

● **추사체의 본질**

　추사 김정희는 1786년 충청남도 예산에서 병조판서 김노경의 첫째 아들로 태어났습니다. 본관은 경주 김씨로 영조의 딸 화순옹주가 그의 할머니였습니다. 24세 되던 해 동지부사였던 부친을 따라 연경에 갔다가 청나라의 대학자인 옹방강, 완원 등을 만나 고증학과 금석학에 눈을 떴습니다.

　추사체는 한 마디로 '괴(怪)'의 글씨라 합니다. 추사체는 단순히 글자의 외형으로 보고 배우는 글씨가 아닙니다. 추사 자신도 그렇게 생각했습니다. 일정한 규칙도 없고 틀도 없습니다. 폭풍우가 몰아치듯 험준한 획을 내리긋다가도 잔잔한 호수처럼 순식간에 안온한 획으로 바뀝니다. 바위처럼 무겁고 굵은 획을 쓰다가 갑자기 바늘처럼 가느다랗고 예리한 획으로 극적인 장면을 연출합니다. 왕희지나 구양순 등의 중국 서법으로는 추사의 글씨를 도저히 이해할 수 없습니다. 기존의 인식과 관념체계에서는 그냥 틀린 것이고 잘못된 것입니다. 상식

적으로 예상할 수 없는 획들의 연속입니다.

이처럼 추사의 글씨는 〈불이선란〉처럼 똑같은 글씨도 작품도 없습니다. 결국 학예일치, 즉 '문자향 서권기'에 빛나는 철학적 사유의 결과이며 이것이 추사체의 본질이자 괴(怪)의 근원입니다.

추사체는 시대의 아픔을 온몸으로 견뎌냈던 한 지식인의 처절한 삶이 빚어낸 역사적 산물이요 후세에 길이 빛날 문화유산이 아닐 수 없습니다. 그가 던진 '학예일치', '청고고아', '기굴분방'의 화두를 어떻게 풀어야 할지 고민하는 것이 진정한 추사의 정신을 살리는 길이 아닐까 합니다.

추사 김정희의 유배지, 제주도 대정리

1. 추사체는 추사에게로

● 추사의 예술세계

추사체는 누구나 모방할 수 있는 글씨가 아닙니다. 아무나 쓸 수 있는 글씨는 더더욱 아닙니다. 또한, 아무리 임서를 많이 해도 그의 글씨를 따라 쓸 수가 없습니다. 추사는 똑같은 글씨를 거의 쓴 적이 없습니다. 붓을 들 때마다 점도 획도 운필도 결구도 장법도 모두 달랐습니다. 누구를 따라 써야 할 이유도, 같은 형식이나 필법으로 써야 할 까닭도 없었습니다. 그렇다고 법도를 떠나지도 않았습니다.

추사는 "서법은 전수해 줄 수 있지만, 흥취는 스스로 이룩하는 것이다."라고 했습니다. 바로 여기에 추사체의 비밀이 숨어 있습니다. 아무리 필법에 능숙하고 운필 능력이 뛰어날지라도 추사의 학문적 깊이와 경지를 헤아리지 못하고선 그의 글씨를 도저히 이해할 수도, 감히 흉내 낼 수도 없습니다.

추사에게 서예는 학문이었으며 새로운 예술세계에 대한 탐구 대상이었습니다. 모든 것을 깨닫고 통달했으니 그 자신이 법이요 그가 가는 길이 곧 진리며 아무도 가 보지 못한 신비의 세계였습니다. 그는 어떤 서법에도 구속받지 않고 자유자재로 붓을 휘둘렀습니다. 이것은 세상의 모든 법과 이치를 터득하고 관조한 사람만이 할 수 있는 법고창신의 전형이요 추사만의 독특한 예술세계였던 것입니다.

유배지 제주 대정리의 김정희와 초의선사

그의 글씨에는 그가 이루지 못한 꿈과 한과 올곧은 선비의 기개와 당당함이 묻어 있습니다. 그래서 그의 글씨는 아무도 범접할 수 없고 감히 흉내조차 낼 수 없습니다. 앞으로도 추사체는 조형예술의 최고봉이자 유일무이한 추상예술로 독보적인 빛을 발할 것입니다. 추사체는 추사만이 쓸 수 있습니다. 그가 꿈꾸었던 이상과 철학을 계승하고 연구하는 것이 진정한 추사 사랑이 아닐까 합니다. 이제 그의 글씨를 다시 추사에게로 되돌려 주어야겠습니다.

김정희, 〈선면동파구(扇面東坡句)〉, 종이에 먹, 19세기 − 추사박물관 소장(출처: 추사박물관)

2. 만법귀일

붓 하나로 역사에 이름을 남긴 이들이 많습니다. 왕희지, 구양순, 안 진경 등이 그렇고 추사도 그렇습니다. 훌륭한 서예인들이나 유명 작 가들이 쓴 글씨를 보면 감탄사가 절로 나옵니다. 새가 나는 듯 물이 흘 러가는 듯 획, 결구, 장법 등이 자연스럽고 기운과 힘이 차고 넘칩니 다. 아무리 흉내를 내려고 애써도 잘 안됩니다. 수십 년을 따라 쓰면 모양은 그럴싸할지 몰라도 글에서 느껴지는 감정이나 유려함, 웅혼함 같은 것은 감히 근접할 수조차 없습니다.

추사체의 경우는 더욱 그러합니다. 중국 서체, 특히 구양순·안진경 의 글씨는 일정한 법칙과 흐름이 있습니다. '구법'·'안법'이라고 부르는 이유가 바로 여기 있습니다. 그런데 추사체는 일정한 법칙이 없습니 다. 헷갈리기 딱 좋습니다. 아무리 훑어봐도 도대체 감을 잡을 수 없습 니다. 글씨의 형태도 필법도 천차만별이고 오리무중입니다. 해서, 행 서, 예서 등 각 서체가 갖는 특성도 각양각색입니다. 웬만한 지식과 식 견으로는 왜 그렇게 썼는지 글씨 자체를 이해할 수 없습니다. '안다고 하는 것'이 되레 이상할 지경입니다. 추사체에 대한 평가가 극명하게

오가는 이유가 바로 여기에 있습니다.

추사는 제주도 유배 후 감히 누구도 범접할 수 없는 추사체를 선보였습니다. 피눈물 나는 철저한 노력과 연구의 산물이자 가슴으로 토해낸 한의 결과였습니다. 서법의 핵심은 붓의 운용에 있습니다. 그는 누구보다도 필법을 익히기 위해 운필, 결구, 장법 등 기본에 충실했습니다. 고증학과 금석학 연구에서 얻은 심미안과 통찰력은 그를 신필의 반열에 올려놓았고, 오체의 다양한 필법들을 붓끝에 녹여낸 결과 서체의 융합으로 조형성에 추상성을 더했습니다. 그것이 바로 '문자향 서권기'에 빛나는 서법 최고의 경지요, '만법귀일(萬法歸一)'입니다.

서예는 유·불·선처럼 깨달음의 예술입니다. 깨달음을 얻기 위해서는 첫째, 붓을 마음대로 다룰 줄 알아야 합니다. 둘째, 시대를 초월한 서풍과 서법의 다양성을 붓끝에 녹여낼 줄 알아야 합니다. 셋째, 심미안을 길러야 합니다. 아무리 오랜 세월 글씨를 써도 진정한 깨달음이 없으면 글씨에 의취가 없습니다. 그러나 깨달음을 구하면 필법을 뛰어넘어 법도에 이르게 되는 것입니다. 손과정은 그것을 "완숙함에 이르는 노경"이라 했고, 곽희는 "눈에 보이지 않는 선의 경지인 심원(心遠)"이라 하며 심상까지도 모두 담아야 함을 강조했습니다. 불가에서는 이를 '진공(眞空)'이라 했습니다. 글씨도 마찬가지입니다. '채움'에서 '비움'으로, 다시 '비움'에서 '채움'으로의 수행만이 있을 뿐입니다.

임성임, 〈만법귀일〉, 2022, 화선지에 동양화물감, 24*63

2. 만법귀일

3. 무소의 뿔처럼 혼자서 가라

공자는 선비가 갖추어야 할 최고의 품격을 '예(藝)'라고 했습니다. 그래서 서예의 길은 끝이 없이 멀고 험한가 봅니다. 법첩도 대부분 공·맹의 사상 및 성리학과 관련된 것들이 주를 이루며, 학습 내용도 서법 전수를 넘어선 정신적 측면까지 대상으로 삼았습니다. "인간 됨됨이가 갖춰지지 않은 자에게는 가르침을 줄 수 없다."라는 왕희지의 서예관은 이를 잘 반증해 주고 있습니다.

똑같은 글씨는 이 세상에 하나도 존재할 수 없고 있어서도 안 됩니다. 그것은 명품을 흉내 낸 복제품과 다름없기 때문입니다. 선인들의 묵적을 감상하고 심미안을 기르는 것이 서예에 대한 분별력과 통찰력을 기를 수 있는 첩경입니다. 서예는 서법과 자신의 의지만으로 오롯이 해결할 수 없는 것들이 참 많습니다. 명대의 동기창은 "내가 난정서를 임서한다면 다만 왕희지의 마음을 옮길 뿐이다."라고 했습니다. 지나치게 임서나 형태미만 치중하면 서예의 본질을 벗어나 방향감을 상실하기 쉽습니다. 다양한 경험에서 우러나오는, 신들린 사람과 같은 감각적인 붓놀림을 터득하지 못하면 필법을 넘어서는 운필의 묘미를

느낄 수 없습니다.

"나는 어렸을 때 위부인한테 공부했다. 위부인은 내가 훌륭한 서예가가 될 것이라고 격려했다. 훗날 양자강 이북 지역을 여행하면서 이사·조희 등의 글씨를, 허하에서는 종요와 양곡의 글씨를 보았다. 낙양에 가서는 채옹의 석경체를, 사촌 형 왕흡이 있는 곳에 가서는 장창의 화악비를 본 후 위부인한테 배운 것이 모두 허사였음을 깨닫고 그 후부터 혼자서 비첩을 공부했다."라고 서성 왕희지는 술회했습니다. 그렇다면 왕희지는 왜 이와 같은 생각을 하게 되었을까요?

첫째, 인식의 오류였습니다. '글씨란 이런 것이다.'라는 고착된 사고와 자신이 절대적 진리로 오인하고 있었던 지식체계가 한순간에 모두 송두리째 무너져버린 것입니다. 둘째, '편협된 학습에 대한 자각'이었습니다. 다른 지역의 다채로운 비첩과 금석문을 통해 특정 서법의 틀 안에 매몰되어 있는 자신을 발견한 것입니다. 셋째, '창의성의 결여'였습니다. 다양한 글씨를 보면서 이전까지 최고의 가치로 여겼던 것들이 한낱 신기루처럼 쓸모없는 지식에 그치지 않았다는 현실 인식을 하게 되었던 것입니다.

모든 분야에서 살아남기 위한 도전과 변신은 처절하다 할 만큼 뜨겁습니다. 다윈은 진화론에서 "변하지 않는 종은 살아남을 수 없다."라고 했습니다. 왕희지도 여행을 통해 서예의 본질이 무엇인가를 깨달은 후 비로소 하늘 문을 열었습니다. 서예의 핵심 가치는 유지하되, 법

첩이나 유명 서예가의 특정 서풍만 좇는 관행에 대해서도 이젠 냉정하게 고민해 봐야 할 때입니다. 서법은 사람과 시대에 따라 서로 상충하기 마련입니다. 그것을 배우고 익혀 창의적으로 응용할 때 필사를 넘어선 예술의 경지에 이를 수 있습니다. 한대의 양웅은 글씨를 '심화'라고 했습니다. 깨달음이 없는 서예는 본연의 정신성을 상실하고 혼란만 가중시킬 뿐입니다. "저 거친 광야를 달리는 무소의 뿔처럼…"

참고 문헌

- 김광욱, 『한국서예학사』, 계명대학교출판부, 2009.
- 김광욱, 『서예학개론』, 계명대학교출판부, 2020.
- 김병기, 『축원·평화·오유』, 어문학사, 2020.
- 김응현, 『동방서예강좌』 상·하, 이화문화출판사, 1995.
- 김정호, 『에브리데이 캘리그라피』, 첨단, 2019.
- 김종태, 『한글선화체』, 이화문화출판사, 2019.
- 김종헌, 『추사를 넘어』, 도서출판 푸른역사, 2018.
- 김종헌·윤은섭, 『서예가 보인다』, 미진사, 2016.
- 권상호, 『말, 글, 뜻』, 푸른영토, 2017.
- 권상호, 『유쾌한 먹탱이의 문자로 보는 세상』, 푸른영토, 2013.
- 민상덕 저·대구서학회 편역, 『서예란 무엇인가』, 중문출판사, 2003.
- 박효지, 『캘리그라피 쉽게 배우기』, 단 한 권의 책, 2018.
- 신영복, 『담론』, 돌베개, 2015.
- 양택동, 『근당양택동작품집』, 서예문인화, 2007.
- 우오즈미 가즈아키 저·임경택 옮김, 『만화 중국서예사』 상·하, 소와당, 2009.
- 위싱화 저·김희정 역, 『중국서예발전사』, 도서출판 다운샘, 2009.
- 유덕선, 『서예백과』, 홍문관, 2011.
- 유홍준, 『추사 김정희』, 창비, 2018.

- 이석호·이원규, 『중국명시감상』, 명문당, 2014.
- 이완우, 『서예감상법』, 대원사, 2020.
- 이정화, 『일희일비하는 그대에게』, 달꽃, 2020.
- 이훤·최신영, 『캘리로 읽은 시』, 문학의 전당, 2019.
- 임평 저·곽노봉 역, 『중국서예』, 도서출판 다운샘, 2016.
- 장이 저·정현숙 역, 『서예미학과 기법』, 교우사, 2009.
- 장익수, 『책으로 만나는 서예이야기』, 도서출판 청명재, 2021.
- 장지훈, 『문자예술, 조각과 만나다』, 인사동문화, 2014.
- 장지훈 외, 『한국서예사』, 미진사, 2017.
- 장지훈, 『동아시아 서예사 - 중국서예편』, 경기대학교 서예학과 교재, 2018.
- 장지훈, 『서예학개론』, 경기대학교 한국화·서예학과 교재, 2019.
- 장지훈, 『한문강독2』, 경기대학교 서예학과 교재, 2022.
- 조옥구, 『21세기 신 설문해자』, 브라운힐, 2015.
- 진성영, 『캘리그라피를 말하다』, 영진닷컴, 2016.
- 태병명 저·곽노봉 역, 『중국서예이론체계』, 동문선, 2002.
- 토머스 먼로 저·백기수 역, 『동양미학』, 열화당, 2002.
- 월간서예문인화, 『서예문인화』, 2016 1월호-2022.10월호.
- JTBC 차이나는 클라스 제작팀, 『차이나는 클라스』, 중앙일보에스, 2021.